設計基礎原理–立體造形與構成

林崇宏　著

U0073012

全華圖書股份有限公司

┃自序

　　本著作「立體造形與構成」以包浩斯的基礎設計教學課程中之立體構成設計的方法，探討的設計理念以「造形」、「構成」、「方法」、「應用」等為基本教學內容，從造形探索過程中帶領了設計理念的訓練與設計的正確構成觀念判斷；內容包含有造形基礎理念、構成原理、造形演習、構成應用、構成形式、造形美學、造形力學等學理基礎。對於創造力的教學目標有相當深入的描述，並導入美學的概念，切入了應用形式的原則，實現立體與空間創意思考的方法。本書對設計理念的探究，從基礎設計之原點發展，著重於立體構成造形的創意，書中節錄了兩百多張學生立體造形創作的課題案例，為了能更讓讀者了解造形的概念與構成的要素，作者更蒐集了周遊列國的公共藝術建築環境藝術等知名的作品，藉由此些作品說明了材料構成、空間原理、立體造形之構成、立體感表現抽象與具象表現等，可以訓練學生追求「美」的精神所在，對美學的基本觀念有正確的認識。養成熟練的表現技巧和建立正確的美學概念，在爾後從事高層次的設計創作時，能有更突破的水準作品。本書在構成方法的論述中並配合適當主題的構成作品為示範，以讓學生能更清楚的理解構成方法。全書所探討之重點如下：

　　（1）立體構成概念；（2）立體構成美學原理；（3）立體構成要素；（4）立體構成元素；（5）立體構成形式；（6）立體構成方法；（7）立體構成應用。

　　本著作之撰寫，前後歷經兩年之餘，所使用的圖片與相片總共約 300 張，主要來自於學生的精良作品與國內外知名的建築物、公共藝術、博物館、環境空間等立體作品；另並提供點材、線材、面材到塊材等各種構成形式的作品 209 張，希望藉此能提供給予讀者更多的資訊與美好的概念範例參考。本著作之出版，承蒙全華公司美編及語文編小組之專業編輯；在此並特別感謝提供精美圖片的東海大學工業設計系 85 級 -87 級、91 級 -92 級、建國科技大學商業設計系 92 級 -93 級、環球技術學院視覺傳達設計系 91 級、義守大學創意商品設計學系 100 級 -103 級等四所學校同學們，沒有他們的貢獻，本書不可能出版，在此一併致謝。

　　國內基礎設計教育之推動，尚祈設計教育各界能攜手共同為基礎設計教育的目標來努力，則本著作出版之用意已達矣！本著作或有遺漏之處，尚祈見諒，並歡迎各界人士不吝賜教，無任感荷。

<div align="right">

義守大學創意商品設計學系教授

賜教處：（07）6577711 轉 8364

</div>

▍目錄

第一章
立 體 構 成 概 念

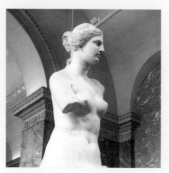
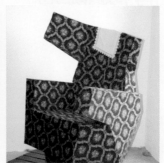
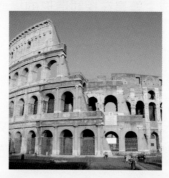

　　了解「造形」所傳達的層面在於精神上與實質上的意義表現、造形發展的各種因素來源，對於立體構成要件為造形的方向，它是在驗證構成基本元素的形成是否達到構成目標的一種模式，主要是在實施不同形式的構成行為。尤其造形的媒介更是依靠著材質的使用，以及自然形體與人為形體在造形的呈現方式。

第一章
立體構成概念

一、造形原理

　　「造形」並非只是一個名詞，其實質已涵蓋了各種概念上的形式，而立體構成主要是在探討造形的構成理念與基本原理發展，造形的意義有多種解釋，一般人所談到的「造形」是對「形」的一種概括詮釋，而如果把「造形」二字以設計和藝術的角度來探討，則造形的解釋更應有寬廣的範圍和特定的意義。自然界萬物各有其天生的形，稱為「自然形態」；而由人類智慧再創造的形則稱「人為形態」。自然界的形則包括山、水、野獸、花及草等；而人為的形則有文字、視覺圖案、繪畫、傢具、產品、文具、各種工作器具、建築物及交通工具等。

1-1a 自然形態

1-1b 人為形態

　　造形是以視覺或觸覺去感受「形」的存在，是屬於外在的形，而另一種屬於內在的「象」則是以「心靈」去感受。尤其是在立體造形，必須透過媒介物（材質）才可表達出給予觀視者一種感受，例如裝置藝術是藉由色彩、材料的組合來傳達方其形象；雕刻則可透過各種石材、木材或金屬，表達出雕刻真正的藝術內涵。由於「造形」所探討的層面相當廣泛，以「形」為主的各項事物思維問題，必須以造形本質的元素去處理。「造形」所傳達的層面在於精神上與實質上的意義表現，因此，造形不但與美學有關，例如色彩、形態、構成、哲學、文學與戲劇等，亦與科學有關，例如空間幾何學、光學原理、結構力學或數學比例等。

　　構成方法是以美學的觀念應用各種造形條件與創作的理念完成一項作品，該作品具有功能、美感、收藏或提升社會價值等，而藝術家、設計師或者是建築師，其創作的方法、材料使用或形式都不盡相同，透過「形」的徹底探討與闡述，從整體造形與藝術創作活動中；一種相當簡單的造形分類已被界定而出。今日以造形原理發展應用的創作領域相當廣泛，其中包括有以藝術背景為主的繪畫、裝置藝術與雕刻之外，另有以設計本質為主的各種造形創作，諸如產品設計、傳統手工藝、建築、景觀與環境規劃及公共藝術造形；此外，在平面作品更包括了視覺傳達形式的包裝、廣告、識別形象系列、多媒體及電腦繪圖等。

　　立體造形乃是由平面造形延伸至三度空間的現象，在數理學上說，立體造形為線形或面形移動的軌跡或是物體在空間中所佔有的地位。例如自然界的各種動物形態、植物形態、礦物形態、人造家俱、產品、建築物或汽車等等。立體的現象是由點、線、面發展出來，它的構造有由點的元素結合而成，例如泥沙或石頭；也有由線編排出來的立體，例如毛線、釣魚線或電纜線；還有是由面形構成的立體，如磚塊或雕刻之類的東西。因此，立體的存在不但具有點的位置特性及線的方向長短特性，還具備了面的分割範圍特性[1]。所以立體物的造形和實際活動的地位不但要求適當的位置，也要求其範圍擴張的組織狀況。同時其範圍內的特徵都必須

1　　林書堯 (1997)。基本造形學。台北：維新書局，頁 104。

給予細心的安排，最後再討論立體物的量感與空間特性，才能完全了解立體現象的真諦。設計基礎原理所探討的內容，幾乎都在環繞著以「造形與構成」為主的範圍，基礎課程的訓練有助於修習藝術與設計的學生養成熟練的表現技巧，並且建立正確的美學理念；更重要的是訓練學生有獨立思考的能力。

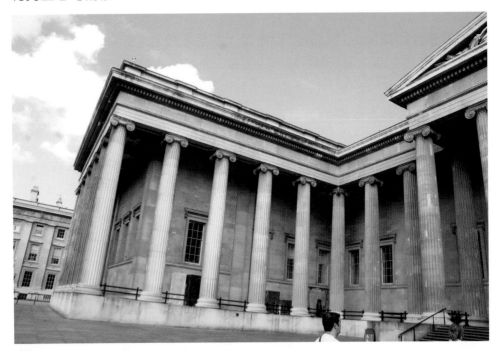

1-2 建築是三度空間的呈現

1-3a 基礎課程以「造形與構成」為主

1-3b 基礎課程訓練學生有獨立思考的能力

　　由以上的討論，我們可得到以「造形概念」為基礎的設計理念，美學的觀念應用、各種造形條件與創作的理念等，是完成立體構成的三大要素，由此可以得到構成概念模式如下：

1. 立體構成乃應用美學形式原理之發展形態進行創作。

2. 形體、空間與比例關係的探討，可以做為造形美感的必備條件。

3. 造形應深入探討形的材質使用、內涵與外在的表象。

4. 將造形問題「概念化」之概念予以「視覺化」，合乎於觀賞者或是使用者的體驗。

二、造形的表現

　　立體造形的形成必須有一些依據的法則，這些法則是按某些規律、尺度或者因襲來源的規則而遵循，它是一種原則性的原理 (theory)。而自然界形態的規律性是立體造形應用最廣的原理，其他也有人類自己歷經多年來的社會、人類的變遷、改良及修飾而得的結果，造形發展的各種因素來源如下：

1. 自然形態的規律法則：例如動物走獸的平衡、樹葉的葉脈、飛蟲翅膀功能、花瓣的對稱規則形態等，是自古以來不變的法則，值得人類去研究。

1-4a 動物走獸的平衡

1-4b 飛鳥翅膀功能

2. 數學幾何比例學的原則：自希臘文化至羅馬文化，尤其在文藝復興時代的藝術家或建築師，最喜歡用比例的原則造形，並以各種幾何形狀作形態的組合。至今，人類的創作也淵源由幾何形狀使用，此種元素更形成了時代性的風格。

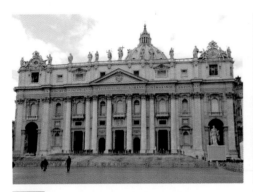
1-5a 文藝復興時代建築 - 聖彼得教堂

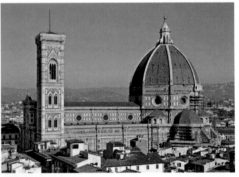
1-5b 聖母百花教堂

3. 美感形式的原理應用：是造形內涵的精神象度。美感是不能去限定它的形或現象，聖奧古斯丁 (Augustine) 認為美是各部分之間洽當的比例，再加上一種悅目的形式。美就是一種完美、和諧美的形式的應用，且必須超越既定的規則，如果遵循了規則反而有失精神了，造形滲入了美的意象，形成了特定的內在價值感。

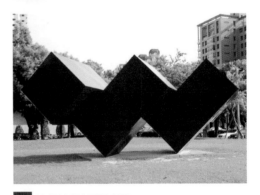
1-6 美感形式的原理應用

4. 時間與空間：時間與空間是掌握立體造形生命性的手法。空間是存的具體形態作運動而發生了一種場所的現象，藉由時間的永恆存在，所以空間的存活可以感覺到是一種連續性 (succession)、分離性 (separation) 及有內、外的融洽，存在空間是具體性、所

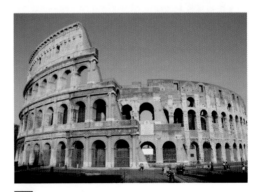
1-7 時間與空間是掌握立體造形生命性的手法

以空間與實體是不可分開的。所以在造形思考上，將它視為虛與實的一種張力關係。

5. 材料特性：材料特性就是在表現外在的質感與內在的肌理，物體總是需要表現可預視、可觸的質感和肌理。這是形態外所要呈現的另一種造形的內在(肌理)組織與外在(質感)表面，立體造形需選擇適當的材料，才能表現其實體存在的面貌特性。

　　從事造形的創作或是探討造形的內涵問題，也應追本溯源回到形的起源(source)來加以考量。所謂形的本質，將之歸納所要分析的重點如下：

1. 造形元素：點、線、面、體、空間。

2. 造形要素：形態、質感、色彩、機能、空間。

3. 形的場域：時間、空間、平衡、力學。

4. 造形法則：比例、配置、秩序、模仿、方向、集中、轉移、變形。

5. 形的對比：抽象/具象、封閉/開放、秩序/混亂、張力/壓力、動感/靜態、理性/感性。

6. 形的表達：記號(語構、語意、語用)、圖樣、形態。

7. 形的種類：自然造形、人為造形(有機造形、幾何造形、抽象造形、具象造形)。

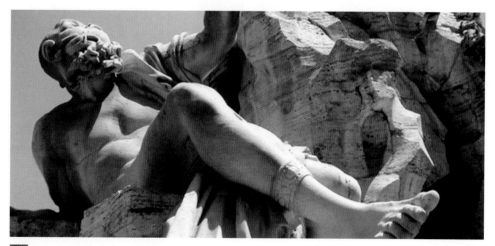

1-8 材料特性就是在表現立體外在的質感

　　立體構成要件為造形的重點，它是在驗證構成基本元素的形成是否達到構成目標的一種模式，主要是在實施不同形式的構成行為。根據造形的各種方法探討，立體構成要件有位置、方向、量感、動感、大小及空間六種形式。而諸如此些形式，並非是一定不變的法則。創造者可依其思念為構成目標而考量，同樣的法則，可構成多種不同的效果與不同現象的立體造形。立體造形的世界，是在追求一種屬於精神層次的思考，在創作者、觀賞者的審美理念交織之下，可以得到造形真正涵意的認知，由此，我們探討造形必須掌握時間延續的概念，也就是造形的傳承所本身衡量造形生命力的存在與否。

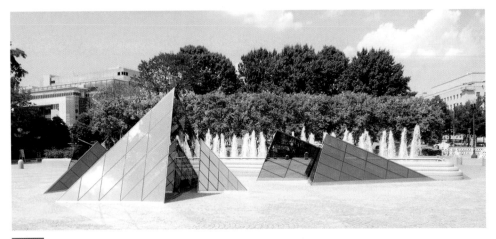

1-9a 立體構成要件 - 位置

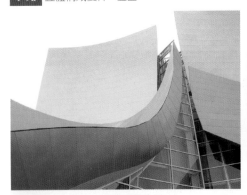

1-9b 立體構成要件 - 動感

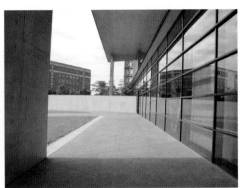

1-9c 立體構成要件 - 空間

(一) 位置 (Position)

　　形體上的任何基本元素均佔有位置，只是各個位置的不同。形體在位置上的關係不外前後、上下、遠近或左右之層次。位置是一種配置的方式，在拉近相鄰的各個形式的親近關係，將元素和元素放置在一起，會形成一個群體的元素，就構成了某種形式。所以配置是需要有兩種以上的構成元素，將之作位置 (方向、角度、空間) 上的安排，而構成另一種形式。藝術家安海姆早已指出，相類似的構成元素配置後容易集組成群[2]。

1-10　形體在位置上的上下關係

(二) 方向 (Direction)

　　方向是形成動感的條件之一，「位置」是形體在空間中所佔領的地位，而「方向」是在佔領的地位中本身的方位，兩者關係密切且亦是相互的影響對方。形體在方向上的定位分為角度、高度及本身的量度 (長度) 三種，此三種因素決定

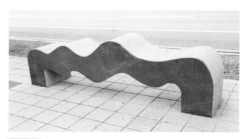

1-11　方向是形成動感的條件

了以「方向」為主要條件的形體。角度分為垂直、水平、傾斜和圓周角度四種，水平方向具有安定、冷靜及和平的感覺；垂直方向則具有威嚴、正直和延展的感覺，傾斜方向則具有多變、特異和靈活的感覺，圓周方向有動感和活潑性。

2　Arnheim, R. (1954). Art and Visual Perception, 1st Ed. Los Angeles: University of California Press, Los Angeles, USA.

(三) 量感 (Strength)

量感為在造形上的基本元素組合後的數量、體積，給予人在視覺上或心理上有一種豐滿的傾向。例如由線形元素的群體組合，就可形成面形、而由面形的群體組合就可以形成塊組合。量感形式可增加形體本身在空間上的地位，例如：在一構成組織中如果只是單單一個點元素或是一條線元素的存在，很難發揮其地位和形態變化感覺，如果聚集了多數個點或者多數條線，則不但其存在的現象很明顯，而且形式開始起了變化，量感的現象也就愈明顯了。

1-12 量感構成了造形

(四) 動感 (Motion)

動感又稱律動，是美的形式原理的一種形式，可以反覆的形式、漸層的形式、位置的急速調整或方向的變動來表現。動感又有輕重之分，輕者為波動或蠕動，例如以幾何曲線可得到緩慢的動感；重者為跳動甚至成為快速的現象，會讓造形有生命感出來[3]。

律動感的原則有層次、反覆、連續及轉移，分述如下：

1. 層次動感：以基本構成元素做大小或寬窄的變化配置，有秩序性的遞增或遞減，形成強弱的感覺。

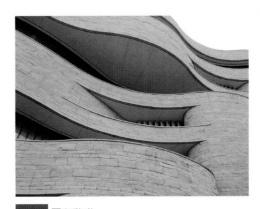

1-13a 層次動感

3　林書堯（1997）。基本造形學。台北：維新書局，頁 199。

2. 反覆動感：以相同基本元件做規則或不規則的排列，例如以對此、距離、明暗或大小作反覆的呈現。

3. 連續動感：基本元素不斷出現，可以是連接式的連續，或不連續式的連續，只要出現的狀況之性質相近，就出現了動感的現象。

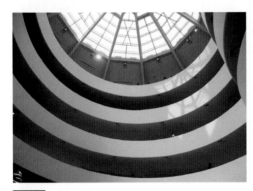

`1-13b` 反覆動感

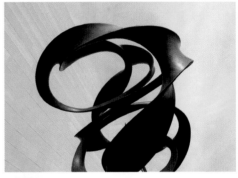

`1-13c` 連續動感

4. 轉移動感：就是位移上的問題，將各個相同或者不同基本元素，以位移的方式，運用方向特質，作位置上的變化。

(五) 形體 (Size)

　　形體是在形容大小、量感、輕重感、多寡或者是程度上的不同，形成了比例 (proportion) 的現象。大小量度的方法，以內涵的 (例如質感的粗細) 不同而使形體有大小不同的感覺：同樣形體的質感愈粗，感覺就愈稀鬆，愈細的感覺則愈緊密。另外，形體之內部的結構不同，也造成了該形體有大小差異的現象產生。所以不能僅以數量上的不同來評定形體的大小，因為還有結構、色彩、樣式等因素會影響形體的現象。

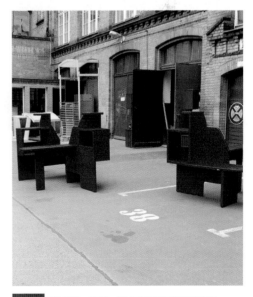

`1-14` 有結構、色彩、樣式等因素的形體現象

(六)空間 (Space)

　　「空間」有很多解釋，它必須佔有一定的地位或是場域。而單就空間意識的條件而論，可分為視覺空間、觸覺空間和運動空間等三種[4]。空間是以「意識理念」的思考去體驗感覺，而空間在形體所扮演的角色則是增加實體的充實感。一般形體呈現空間的方式，是以較有實體感的形體中設置虛空的現象而形成了空間[5]，因此，在量感的形態、大小、方向與位置等都需小心的處理。在立體造形空間的形成條件中，可以實體和虛空的安排而造成真實的空間感。尤其是在形體充實的塊狀中，更可以凹凸、挖空的方式造成空間感覺[6]。

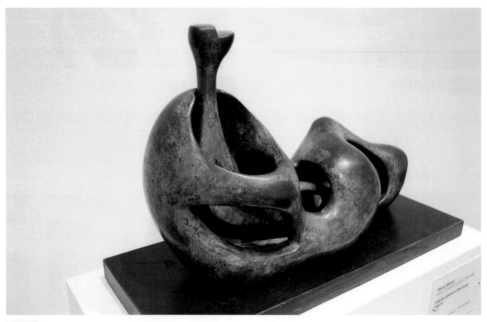

1-15 挖空的方式造成空間感覺

4　林書堯（1997）。基本造形學。台北：維新書局，頁 157-161。

5　Bowers, J. (1999). Introduction to Two-Dimensional Design: Understanding Form and Function. New York: John Wiley & Sons., pp.44.

6　空間可以定界為介於物與物之間，環繞物與物之四周或包含於物之內的間隔、距離或區域的意義。

三、材質的使用

　　立體的構成是一種實質的現象，造形的研究對象為製作「形」的素材，也是表現出構成的重要元素，材質所具有的強度、重量、質感等特質，其表現的形式主要以材質做為媒介，無論是建築、雕塑、產品或壁畫等，材料的使用最能表現出奇美學的形式、感性的形式、愉快的形式與和諧的形式等，是完善與理性主義的構成現象。材質的使用在立體的構成上有兩種含義：一是材料和形的協調性，以現代工業而言，產品美學、功能與材料三者之間有著不可分離的關係，產品應該使用適當的材料，這是由產品的實用性和審美功能決定的。另一種含義是材料有提升美學的價值性，欲產生實用審美，設計師就要善於根據材料和實用產品的功能的要求，提出最好的設計方案，以滿足消費者的需要，滿足生產的實用審美需求。各種材質都有其適合的加工手段，而且材質具有的獨特性質，也會因為加工機械的功能，而決定其形態。因此，素材的研究是非常重要的事情[7]。

1-16a 泡棉材質的使用

1-16b 竹編材質的使用

7　　朝倉直巳（1994）。藝術‧設計的立體過程。台北市：龍溪文化事業。

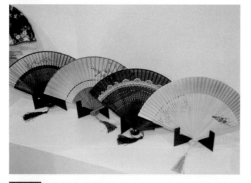

1-17b 紙材做的扇子

1-18a 木材質家具

1-18b 木材質家具

（一）紙材

　　紙的原始製作來於是木材，經過各種方法之後壓制成為薄薄的一片材料，是所有構成立體造形中最脆弱的材料，但也是所又材料中最容易被塑形的一種，其加工方式可以切割、彎曲、摺疊、挖空，因其厚度可以做成 0.1mm 薄，所以可以做成很多彎折的造形。紙材質依其功能而言分為很多種，包括瓦楞紙、銀箔貼紙、卡紙、銅版紙、模造紙、聖經紙及新聞紙等，紙材可以製作成很多產品，例如卡片、報紙、文具、雜誌、燈飾、玩具及繪圖紙等，紙也可以做成 3-5mm 厚度，因而也可以做成家具、櫃子、各種文具等。

（二）木材

　　木材支硬度比紙強，是多孔纖維狀的組織因而可以做成體積較大的造形，因其硬度可以支撐人體的重量，尤其在家具方面，大量地使用木材來製作，另外木材的種類相當多，包括櫻花木、檜木、黑檀木、榆木、櫸木、水曲柳、樟木、松木與桃花心木等多種，尤其許多與生活上相關的產品，包括文具、玩具、家具甚至可以作為室內裝潢與建築用的材料，一般木材的形體為木板、木條、木塊等三種，在台灣木材長久以來多作為寺廟用的神桌神像等用，而許多高品質的樂器，例如鋼琴、小提琴、國樂器等也都用高級的木材製作。而許多庭園景觀也使用了大量木材，由於木材受到水分會變形或腐朽，因而露天的公共藝術或是雕塑較少使用木材來製作。

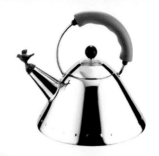

(三) 金屬材

　　金屬是一種具有光澤、導電性強、延展性良的特性，金屬包括金、銀、銅、鐵、錫與鋼等，金屬都是固體，所以是一種很好的成形材料，可以大量生產，省去很多的成本，使用率良好與保存性長，因而許多藝術家或是設計師都很喜歡使用金屬，包括 3C 產品、家電產品、家具、手工具、五金、機械設備、公共藝術或建築等。尤其在交通工具也需要大量的金屬板金。

1-19a　由 Michael Grave 所設計的不銹鋼水壺

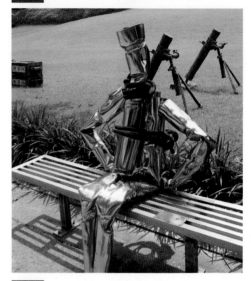

(四) 玻璃材

　　玻璃是一種呈玻璃態的無定形體，玻璃一般而言是透明、脆性與不透氣，並具一定硬度的物料，玻璃雖然容易脆斷，但非常的耐用。玻璃也可以製成半透明或是不透明，因為玻璃透明的特性，因此有許多不同的應用，並且可以應用不同的質感與色彩，因而許多藝術家常常使用玻璃做成藝術品，包括琉璃珠、玻璃藝術品、燈飾及裝飾品等。建築師也常用玻璃作為辦公大樓的牆面，其中一個主要應用是作建築中的透光性非常好，例如國際知名華裔建築師貝聿銘使用玻璃做成博物館的採光材料，包括法國羅浮宮、美國華府的東廂美術館等。

1-19b　朱銘創作的不銹鋼作品

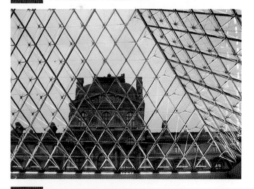

1-20a　玻璃材建築（羅浮宮）

1-20b　玻璃材工藝品

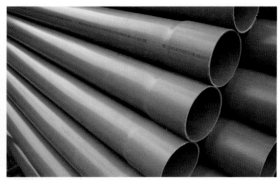

1-21a 塑膠製玩具 1-21b 塑膠製工業用水管

(五)塑膠材

　　塑膠材是一種化學製品，塑膠最原始是從輕油裂解，之後產生了石化氣體，再從氣體製成塑膠粉末到塑膠粒，最後可製成為塑膠下游產品，加熱之後其化學成分會起變化，耐熱與耐腐蝕性都沒有金屬或是陶瓷來的佳，塑膠材材因為有環保上的處理問題，使用後必須分類，因為其可塑性高且重量輕，有些塑膠是可以循環再造，今日人類依靠大量的塑膠製品，尤其是在食品的容器與工業用零件上。比較常用的塑膠如下：

1. 聚氯乙烯 (PVC)：用途有水管、非食物用容器、保鮮膜、雞蛋盒、調味罐等。

2. 聚丙烯 (PP)：用途有汽車零件、工業纖維與食物容器、食品餐器具、水杯等。

3. 聚苯乙烯 (PS)：用途有自助式托盤、食品餐器具、玩具、養樂多瓶、冰淇淋盒、泡麵碗等。

4. ABS 樹脂：用途有食品餐器具

5. 聚碳酸酯（PC）：用途有食品餐器具

(六) 石材

　　石材其硬度相當的高,在加工上必須使用特殊的工具,其各種不同的石材其硬度也不同,石材在古時候尤其是在中古世紀的歐洲,尤其是天然的石材都被使用在建築上。常見的石材主要分為天然石和人造石兩種,天然石材按物理化學的特性,又可以分為板岩和花崗岩兩種,天然石材大體分為花崗岩、石灰岩、板岩、砂岩、火山岩等,人造石材按製造工法可以分為水磨石和合成石。水磨石是以水泥、混凝土等原料鍛壓而成;隨著科技的不斷發展和進步,合成石則是以天然石的碎石為原料,加上粘合劑等經加壓與拋光而成 [8]。

　　因石材的耐火性、耐久性、抗壓強度,而且耐寒、耐腐蝕、吸水率低等特點,人造石材色澤更艷麗,表面亮度和潔淨度更高,而且耐磨、防水性強,石材一直是建築裝飾材料所使用的高檔產品。另外包括公共藝術景觀道路與橋樑等也常使用石材。許多藝術家也相當喜歡使用在小件的裝飾品上。

8　　http://baike.baidu.com/view/130268.htm

1-22a 石材製雕像

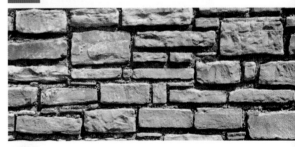

1-22b 石材製建築

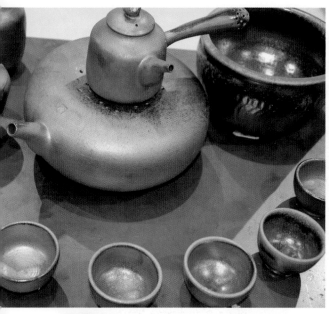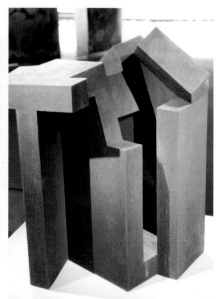

1-23a 陶藝茶具　　　　　　　　　　　1-23b 陶製工藝品

（七）陶器

　　是用黏土或陶土經捏製成形後燒制而成的器具。質地比瓷器粗糙，通常呈黃褐色。陶器在古代作為一種生活用品，在現在一般作為工藝品收藏。陶器燒制的時間很短，但火達到的最高溫度可以很高，約在 900-1100℃左右，而且達到高溫的速度很快。陶器是用黏土或陶土經捏製成形後放在窯內燒制而成的物品，陶器歷史悠久，在新石器時代就已初見簡單粗糙的陶器[9]。陶器既耐用又脆弱，是一種可以用手工直接的塑形方法。例如陶器可以利用陶輪把黏土放在轉盤中心上，陶輪會高速轉動，稱為輪頭，陶藝家在拉坯的過程中，以手進行按、擠、壓及慢慢地往外拉塑形而成為一個空洞形狀。陶器也可以用鑄漿成形法，此種作法是把水與坯體混合後製成泥釉，再倒入高吸水性的石膏模中。人們最常使用陶器做許多雕像、器皿、飾品或是細小的工藝品，另外陶器可以加上一層釉料，主要目的包括裝飾及保護。

9　　　　https://zh.wikipedia.org/wiki/%E9%99%B6%E5%99%A8

1-24a 瓷器用具

1-24b 瓷器工藝品

(八) 瓷器

瓷器與陶器有的不可分密切關係。人們常把陶瓷倆者的應用放在一起，主要是因為兩者的功能相近，都是以工藝品的型式呈現，而且一般都是作為器皿產品。瓷器是一種由瓷石、高嶺土等土質所組合而成，必需經過高溫（約 1200℃ –1400℃）的窯內燒製，才能成為產品，製成產品之後，一般其外表都施有釉或彩繪。瓷器表面的釉色會因為溫度的不同從而發生各種化學變化。在中國的瓷器歷史上，明代前中國瓷器以素瓷為主，而到了明代以後，以彩繪瓷為主要瓷器。瓷器到了清代，已發展成為五彩繽紛的顏色，到了乾隆年間，逐步形成了獨特有的藝術風格，以色彩絢麗、金碧輝煌、構圖嚴謹、繪工精細而著稱，包括有雕塑、容器、鼻煙壺、飾品與器具等。

四、自然形體

　　自然形態又稱「有機形態」，在宇宙萬物中，自然形態之形成都有其特別的用意和目的，並且都有發揮其求生或是活動上的特定功能。在自然界生態的環境中，各種生物造形的設計，都依其生存的條件而形成，包括動物與植物或是生態環境。例如鳥類的翅膀形態是為了飛翔之用；動物骨骼是用來支撐身體的重心；斑馬的黑白條紋是為了干擾敵人的視線；變色蟲是為了防止敵人的發現與攻擊等。另外生物體的生長過程，通常也會受到生命變化因素的影響，例如樹木的年輪，就是因季節變化所紀錄的年歲；葉子的網脈由葉莖往葉子各處擴張，為了要傳達養份，仙人掌的刺是為了儲存水分。所以，自然界的生物，不論形態如何演化，無非不是為了「生存」。

　　「形」存在於大自然中，大至山川河流、小至泥沙細石或花草，每一種形都有它存在的現象和理由，是累積千萬年所形成。其形成的原理都是合乎某種條件和功能而構成。談到「自然形態」就會牽涉到生物學上的功能形態學 (morphology)，因為形態學是研究生物形態的成長過程，在進行形態的分析與探討中，對於形的功能深入瞭解有很大的幫助。由生物學家拉馬克 (C. de Hamark) 多年來的觀察，發現了自然界造形的法則，形態的由來乃是因為生命延續功能 (function) 的需求。犀牛頭上的硬角是一種防禦和攻擊的武器；烏龜的殼是為了保護免於敵人的攻擊。可以看出形的構成是追隨著功能而成的。除了此原理之外，自然形態的變化或形成，更含有和諧的現象，每一種生物的比例構成都有其美學上的原理性，且都是最和諧與統一的自然定律。

1-25 自然形態又稱「有機形態」

1-26 自然界造形的法則，乃是生命延續功能的需求。

五、人為形體

　　「人為造形」乃是經過人類智慧周密的思考與計畫所創造出來的形態，人為造形的創作思考來源，有直接的模仿自然原理，有間接的擷取其形態。自遠久以來，人類模擬自然形態的造形活動已形成一股強而有力的造形文化。人類也因襲此造形法則，研究自然造形的結構或內涵，得知自然形態的形成全按照經濟的法則，將其減少至最小的能量消耗，而達到最大的效益。因此，自然物不僅有其形態上的完美性，也有其機能需要的實用性與經濟性。所以依據自然造形原理，人類在創作造形上增加許多的構想。

　　由於自然界現象給予人類豐盛的造形原則，於是人類開始創作出富於使用價值的功能性的物體。人為造形除了有模仿自然形態的創作物外，另有依人類主觀、客觀意識而得的意象形態，會創造出許多人為形體，包括產品、建築、家具及藝術品等。而人為造形的產生，往往是受到經驗累積的影響，才會發展至今天生活中許多事物的造形。例如，由於鳥類飛行的啟示，啟發了人類飛行的夢想，進而開始研究製造及實驗飛行的方法，演變成為今日飛機的出現。

1-27 人為造形的創作思考來源，有直接的模仿自然原理。

(一) 幾何形式

　　幾何形式大部分偏屬於人為形態，在大自然界中也存在一些幾何形態的現象，如礦物的結晶幾何形態；蝸牛殼的螺旋幾何形態等。幾何形式的基礎是以數理學為根據，以運算的結果可得到常理的現象，如正方形、三角形、圓形、橢圓形、拋物線、雙曲線等等。西方的藝術家很重視幾何形態的運用，如埃及建築中的金字塔，是尖銳的三角形構成立體達到最純粹的表現，使用在雕塑、建築上居多。

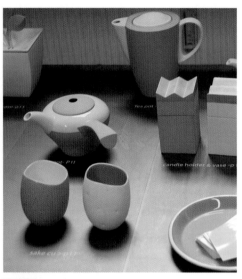

1-28a 幾何形式的建築　　　　　1-28b 幾何形式產品

　　希臘時代的大哲學家柏拉圖認為，造形的美乃存在於幾何形態之中，他所主張「美」的種類有秩序、均衡與限度，所指的幾何形有正四面體、正六面體、正八面體、正十二面體等，在他看來，美乃是一種知性的抽象。在西方的造形史中，構成主義者也是致力於立體幾何造型的精神表達，到了德國的包浩斯時代，已從藝術的領域邁向了工業設計的量產化，使用了大量的幾何形態設計，包括傢俱、建築、產品甚至視覺圖形等。

(二) 自由形式

　　自由形式就是不受任何既定的約束所創造出來的形體，有出自於設計師或藝術家的感覺而起，也有出自於自然形態的模仿或是改良，以各種點線面的基本形成無規則的構成造形，自由形式可形成律動、對比、漸變的現象，其中以律動的造形較多。中國的書法及水墨畫就是典型的自由形式的表現。無論是以線條或是面形都沒有任何拘束的發展，掌握了形的特色，再組織成多樣的變化，形成空間或平面的動感。自由形式也可以配置成一些共同「美」的規則性。

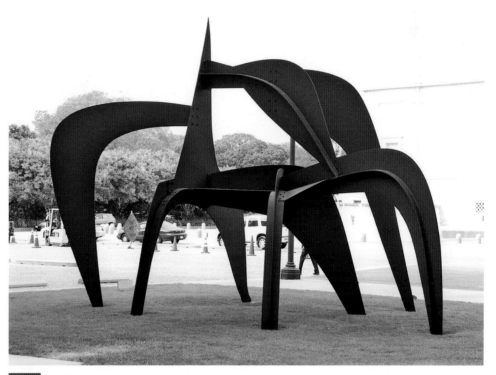

1-29 自由形式人為造形

六、美的創作

　　美的創作來自於美學的經驗，美學可能是隱藏在人的自然性當中，雖然是人的特性有受到外在文化、社會與環境的影響，如果能瞭解到美的本質就已經是與美產生關係了，例如欣賞一幅畫時，如能瞭解畫中的構圖、形態或色彩，就可以在心理產生情感上的愉悅和體驗，就是融入美學的經驗中了。無論在藝術、工藝、工業設計、平面設計或建築等創作，美學都是需要被考慮的，藝術家和設計師都試著去達到此目標，美學是否有所謂的規範？美學是否有所謂的制式化原則？美學既然是以感覺與情感去討論的事實現象，設計本是一項人為的造物活動，既然是人的行為，則就會含有情感的部分，「設計藝術品」所呈現的美感就是一種負載情感的形像，形成了美的創作[10]。

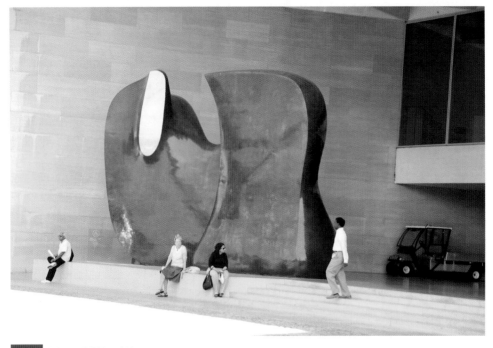

1-30 美的設計藝術品創作

10　　亞德列原著，周浩中譯（1991）。藝術哲學。臺北市：水牛出版社，頁50。

談到創作的美學，在中國淵源於傳統的器物美學的創作，而古代的中國造形藝術並非只有形態的部分，另外又有材料、質感、功能、色彩與工法等各種元素會影響到創作的美學。雖然造形藝術的各個門類都有自己的個性特徵，但「美」是造形藝術的最高依循原則，物質材料是造形藝術最為基本的特徵。

美的創作起始於造形藝術，在早期只有技術為創造手法的時候，造形藝術的特徵都是由其使用的材料和表現手法決定的，而西方造形藝術在十七世紀歐洲開始被使用時，主要泛指具有美學意義的繪畫、雕塑、建築、文學和音樂等藝術樣式，是一個具有實際用途的工藝美術等形式而提出的藝術概念。之後因為有了文學藝術表述人物的思想感情之後，造形藝術才開始通過語言直接抒發藝術家本身的內心世界，來表現和傳達自己的某種意識及情感傾向。

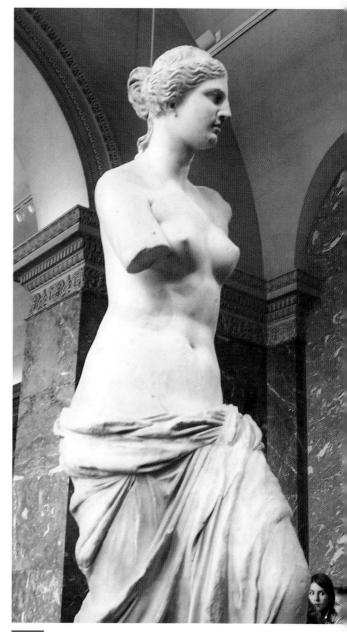

1-31 美的創作起始於造形藝術

重點整理

一、造形原理

　　造形是以視覺或觸覺去感受「形」的存在，是屬於外在的形，而另一種屬於內在的「象」則是以「心靈」去感受。立體造形乃是由平面造形延伸至三度空間的現象，在數理學上說，立體造形為線形或面形移動的軌跡或是物體在空間中所佔有的地位。例如，自然界的各種動物形態、植物形態、礦物形態、人造傢俱、產品、建築物、汽車等等。設計基礎原理所探討的內容，幾乎都在環繞著以「造形與構成」為主的範圍，基礎課程的訓練有助於修習藝術與設計的學生養成熟練的表現技巧，並且建立正確的美學理念；更重要的是訓練學生有獨立思考的能力。

二、造形的表現

　　立體造形的形成必須有一些依據的法則，這些法則是按某些規律、尺度或者因襲來源的規則而遵循，它是一種原則性的原理（theory）。造形發展的各種因素來源：a. 自然形態的規律法則、b. 數學幾何比例學的原則、c. 美感形式的原理應用、d. 時間與空間、e. 材料特性。

　　從事造形的創作或是探討造形的內涵問題，也應追本溯源回到形的起源（source）來加以考量。所謂形的本質，將之歸納所要分析的重點如下：

　　造形元素：點、線、面、體、空間。

　　造形要素：形態、質感、色彩、機能、空間。

　　形的場域：時間、空間、平衡、力學。

造形法則：比例、配置、秩序、模仿、方向、集中、轉移、變形。

形的對比：抽象 / 具象、封閉 / 開放、秩序 / 混亂、張力 / 壓力、動感 / 靜態、理性 / 感性。

形的表達：記號（語構、語意、語用）、圖樣、形態。

形的種類：自然造形、人為造形（有機造形、幾何造形、抽象造形、具象造形）。

立體構成要件為造形的重點，它是在驗證構成基本元素的形成是否達到構成目標的一種模式，主要是在實施不同形式的構成行為。

（一）位置（Position）：形體上的任何基本元素均佔有位置，只是各個位置的不同。形體在位置上的關係不外前後、上下、遠近或左右之層次。

（二）方向（Direction）：方向是形成動感的條件之一，「位置」是形體在空間中所佔領的地位，而「方向」是在佔領的地位中本身的方位，兩者關係密切且亦是相互的影響對方。

（三）量感（Strength）：量感為在造形上的基本元素組合後的數量、體積，給予人在視覺上或心理上有一種豐滿的傾向。例如由線形元素的群體組合，就可形成面形、而由面形的群體組合就可以形成塊組合。

（四）動感（Motion）：動感又稱律動，是美的形式原理的一種形式，可以反覆的形式、漸層的形式、位置的急速調整或方向的變動來表現。

（五）形體（Size）：形體是在形容大小、量感、輕重感、多寡或者是程度上的不同，形成了比例（proportion）的現象。

（六）空間（Space）：「空間」有很多解釋，它必須佔有一定的地位或是場域。而單就空間意識的條件而論，可分文視覺空間、觸覺空間和運動空間等三種。空間是以「意識理念」的思考去體驗感覺，而空間在形體所扮演的角色則是增加實體的充實感。

三、材質的使用

　　立體的構成是一種實質的現象，造形的研究對象為製作「形」的素材；也是表現出構成的重要元素，材質所具有的強度、重量、質感等特質，其表現的形式主要以材質做為媒介，無論是建築、雕塑、產品、壁畫等，材料的使用最能表現出奇美學的形式、感性的形式、愉快的形式與和諧的形式等，是完善與理性主義的構成現象。

四、自然形體

　　「形」存在於大自然中，大至山川河流、小至泥沙細石或花草，每一種形都有它存在的現象和理由，是累積千萬年所形成。自然形態又稱「有機形態」，在宇宙萬物中，自然形態之形成都有其特別的用意和目的，並且都有發揮其求生或是活動上的特定功能。在自然界生態的環境中，各種生物造形的設計，都依其生存的條件而形成，包括動物與植物或是生態環境。

五、人為形體

　　「人為造形」乃是經過人類智慧周密的思考與計畫所創造出來的形態，人為造形的創作思考來源，有直接的模仿自然原理，有間接的擷取其形態。人為造形除了有模仿自然形態的創作物外，另有依人類主觀、客觀意識而得的意象形態，會創造出許多人為形體，包括產品、建築、家具、藝術品等。而人為造形的產生，往往是受到經驗累積的影響，才會發展至今天生活中許多事物的造形。

六、美的創作

　　談到創作的美學，在中國淵源於傳統的器物美學的創作，而古代的中國造形藝術並非只有形態的部分，另外又有材料、質感、功能、色彩與工法等各種元素會影響到創作的美學。雖然造形藝術的各個門類都有自己的個性特徵，但美是造形藝術的最高依循原則，物質材料是造形藝術最為基本的特徵。

第二章
立體構成美學原理

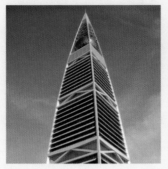
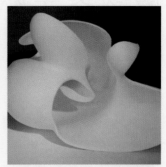

　　強調立體構成美學原理之"美的形式原則"
是一種規律的應用概念，包括在藝術與設計創作
的建築、雕塑、工藝或設計等，主要在探討以形
式美學之理念，是否可以導出一個美的形式原理
規範？並以實際的創作做為美的形式原理的適用
性。從美學的定律可以導出形式美學原理，包括
反覆美、漸變、均衡、律動、統一、比例及和諧
美等七項。

第二章
立體構成美學原理

　　「造形」所傳達的層面在於精神上與實質上的意義表現，因此，形式與美學也有關聯。以形式設計而言，無論在於平面或是立體設計的過程中，都可以用很多不同的方法表現，設計師必須知道哪一種方法較適合哪一種設計？例如在產品造形的設計要創造美感，其構成美的條件有型式美、線條美、數理美、平衡美與動感美等；而在建築設計的美最常使用黃金比例美學原理。有關美的形式原理都可以用幾何的形式來表達[1]。建築師漢斯薩克塞(Hans)指出：物體的美是其自身價值的一種標誌，指出：物體的美是其自身價值的一個標誌，當然這是我們判斷給予它的。但是，美不僅僅是主觀的事物，它比人的存在更早。甚麼是美呢？美的事物應該具備什麼條件呢？我們依據人類美感的共通性，可以定出七個美的原則：反覆、漸變、均衡、律動、統一、比例及和諧等[2]。

　　「美的形式原則」是一種規律的應用概念，包括在藝術與設計創作的建築、雕塑、工藝或設計等。美的形成是由經驗的累積而來，因此人類對周遭的事物形象，產生了經驗美感的判斷，轉換成為「美的形式」。一般學者總是容易將人的客觀性與自然規律混淆，美的形式原則是屬於社會歷史的範疇，是人類社會的規律，是在衡量社會道德、秩序與智慧的典

1　胡宏述（2009）。基本設計。臺北市：五南圖書出版股份有限公司，頁35。

2　Blijlevens, J. et al. (2009). How Consumers Perceive Product Appearance: The Identification of Three Product Appearance Attributes. International Journal of Design, 3(3):27-35.

範，顯然是與人不能分離的，而不是自然的規律，自然的規律是人類行為的根基。探討以形式美學之理念是否可以導出一個美的形式原理規範，並以實際的創作做為美的形式原理的適用性。從美學的定律可以導出形式美學原理，包括反覆美、漸變、均衡、律動、統一、比例及和諧美等七項。

2-1a 反覆原理

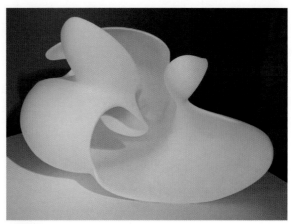

2-1b 律動原理

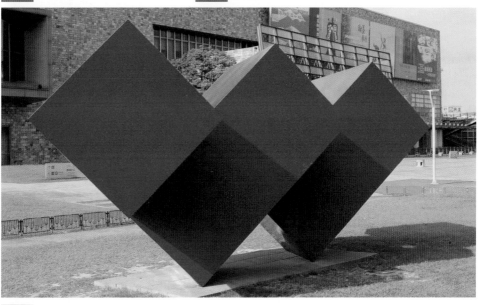

2-1c 比例原理

　　無論在藝術、工藝、工業設計、平面設計或建築等，美的形式是需考慮的一項選擇，藝術家和設計師都試著去達到此目標，但美學是否有所謂的規範？美學是否有所謂的制式化原則？美學既然是以感覺與情感去討論的事實現象，那美的設計原理是否有存在的必要呢？設計本是一項人為的造物活動，既然是人的行為，則就會含有情感的部分，「設計藝術品」所呈現的美感就是一種負載情感的形像，而不是僅指具體的作品[3]。

一、反覆構成

　　將相同（或相似）的形象或顏色之構成單元，作規律性或非規律性的重覆排列，可得到反覆美的構成。造形之構成，經常都是由許多相同單元體組合而成，個別單元體雖是單純、簡潔的形，但是經反覆的安排，則形成一井然有序的組合，表現出整體性的美，令人產生鮮明、清新、整合的感覺。反覆的現象組合包含顏色上、形象上、形式構成條件（角度、方向、質感）等的反覆形式。個別單元體雖是單純且簡潔的造形，但是經反覆的安排，則形成有秩序的構圖，表現出整體性的美，令人產生清新、整合的感覺。

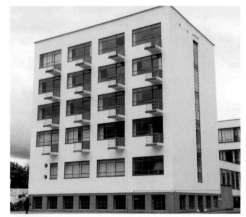

2-2a 反覆構成建築形式

2-2b 反覆構成藝術形式

3　　亞德列原著，周浩中譯（1991）。藝術哲學。臺北市：水牛出版社，頁50。

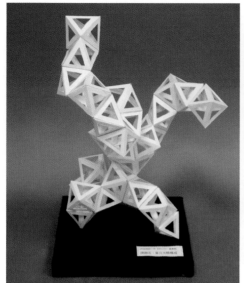

2-2c 單元體反覆構成

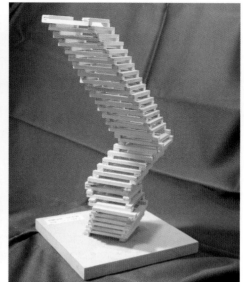

2-2d 線材反覆構成

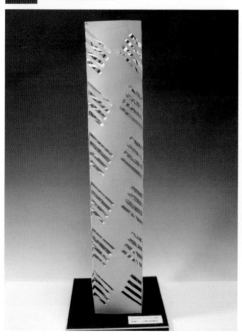

2-2e 面材反覆構成 I

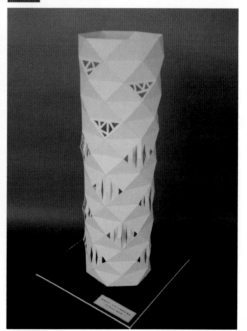

2-2f 面材反覆構成 II

二、漸變構成

　　漸層為有自序的漸次變化的反覆形式，它含等差、等比或漸變的意思。同一單元體的形，其排列由大而小，由強而弱，由明而暗（反之亦然），形成的形態、色彩、質感或量感的變化作用。漸層的變化，必須以秩序性狀態的安排，否則會成為一種無規律大大小小的形元素存在，它與「規則的韻律」有異曲同工之處。在設計創作中，漸層所表現的形式方法有很多種，例如形態、角度、大小或色彩等各種變化表現之，尤以形態的漸層被採用最多。漸層變化的形式包括有形、方向、角度、尺寸（長、寬、深）、色彩、空間與位置等，漸層的效果比反覆更能引起活潑或律動的效果。

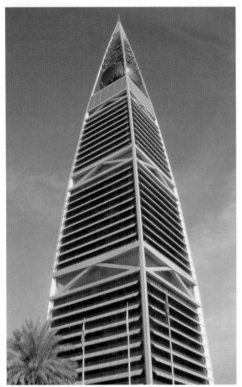

2-3a 建築漸變構成

2-3b 公共藝術漸變構成

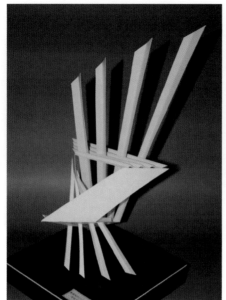

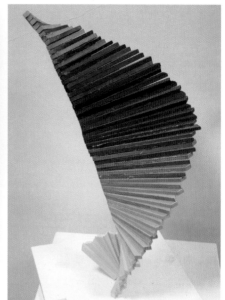

2-3c 線材漸變構成 I

2-3d 線材漸變構成 II

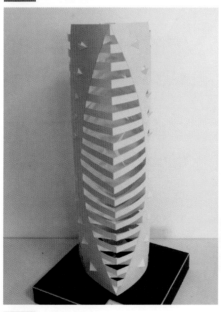

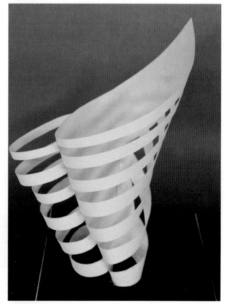

2-3e 面材漸變構成 I

2-3f 面材漸變構成 II

三、均衡構成

均衡在一般的說法是左右形象或上下形象的分量相等,它包括了平衡、對稱、安定和比例等各種現象。以均衡形式表現的圖形則較為中規中矩,有穩定、堅固的效果出現。「均衡」在普通的說法是構圖中以一中心軸為基準,左右形或上下形的分量相等,而不偏重於任何一方者就叫均衡。

按均衡形式的「安定狀態」分析,乃是指兩種情形,是指在造形的構圖中,形成的安定狀況稱為「對稱平衡」;另一種「心理的視覺平衡」,是指造形整體中所分配的量度不一定相等,卻能在視覺上產生平衡感,又稱為「非對稱平衡」。

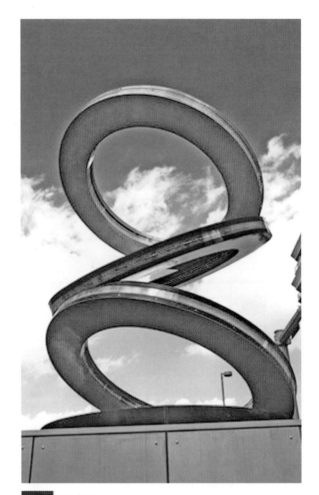

2-4a 均衡構成 I

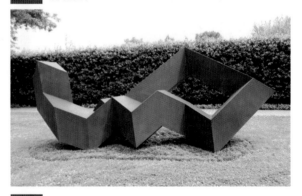

2-4b 均衡構成 II

1.對稱平衡：

　　相同式樣的單位，同時出現在對秤軸線或中心位置兩邊，此時兩邊的圖樣成為「鏡射」的狀態，為對稱平衡。對稱平衡包括「左右兩側對稱」、「上下兩側對秤」與「輻射對稱」等三種基本形式。「左、右側或上、下側對稱」是以一個軸線(水平軸、垂直軸或是任何一斜線軸)為中心，在它的兩邊相對位置的形態是完全相同，量感也相同。「輻射對稱」則是以一點為中心，依一定的角度往四周作放射狀的發散排列。

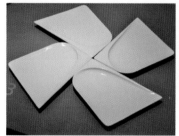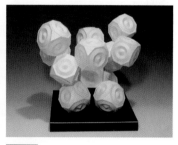

2-5a 對稱平衡　　2-5b 線材對稱平衡　　2-5c 單元體對稱平衡

2.非對稱平衡：

　　非對稱平衡的成立，乃是在構成圖形上從一種左、右不對稱的存在現象，但事實上視覺又可感覺到一種穩定和諧的現象。非對稱平衡決定於每個樣式與分量均不相同的構成單元，在視覺心理上卻能產生互相抗衡的量度理論，此種現象是因「心理效應」因素所產生。非對稱平衡雖然不似對稱平衡般有較穩定的現象產生，但是可以作各種變化的構成，且在造形上更能靈活的運用。

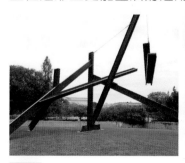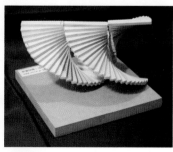

2-6a 非對稱平衡　　2-6b 線材非對稱平衡 I　　2-6c 線材非對稱平衡 II

四、律動構成

　　律動（韻律）本來是表達音樂和詩歌中音調的起伏和節奏感，律動的形式千變萬化，暗藏豐富的內涵，有雄偉、單純、複雜、粗糙、纖細、明亮及黑暗等。律動也伴隨著層次的變化，經過反覆的變化安排後，則連續的動態及轉移的現象就會出現，又如在比例上再稍作變化，視覺造形上富有韻律的效果，使人興起輕快、激動的生命感。律動會伴隨著層次的造形，以反覆的安排、連續的動態或移轉的形象出現，會產生漸進、重複、波動或流動等現象。它除了可以隨著直覺的自由形式之外，也可按數理上的秩序，運用幾何上的圓弧線或曲線組合而成。律動會產生造形生命感，因其熱烈的感情和活動的性格引起大家的注目。律動也是在表現速度，是一般造成動感世界的有效力量。

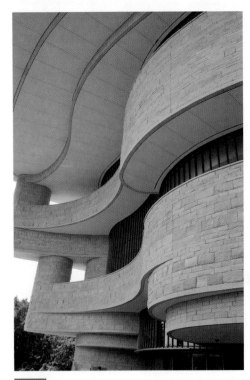

2-7a 建築律動構成 I　　　　**2-7b** 建築律動構成 II

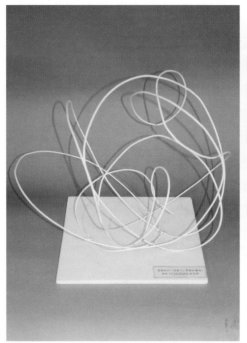

2-7c 線材律動構成 I

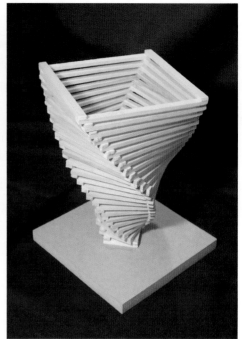

2-7d 線材律動構成 II

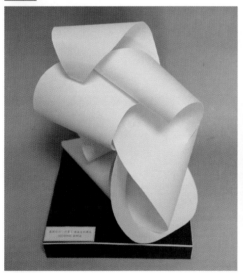

2-7e 面材律動構成

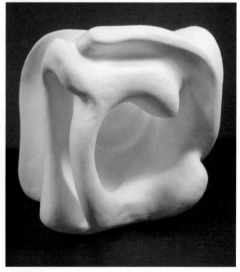

2-7f 塊材律動構成

五、統一構成

　　統一可以是一種秩序與規律性之組合，將相同（或相似）的形象或顏色之構成單元，作規律性或非規律性的重覆排列，可得到統一美的構成。個別單元體雖是單純與簡潔的形，但是經反覆的安排，則形成一井然有序的組合，表現出整體性的美，令人產生鮮明、清新和整合的感覺。統一之所以能構成美的現象，是因為構成元素的「模數」化排列（角度、方向、質感、色彩），也就是數據的排列，以單一形狀或量體進行有變化的配置，讓原有的單一造形不再單調，且由於排列或配置的方法可多變化做整齊與秩序的排列，則可以構成為和諧的現象。

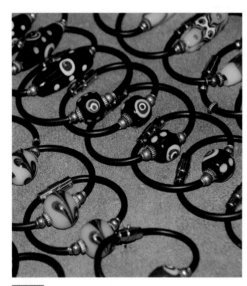

2-8a 手工藝術統一構成

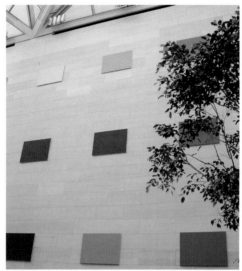

2-8b 裝置藝術統一構成

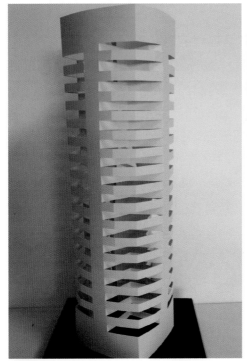

2-8c　線材統一構成

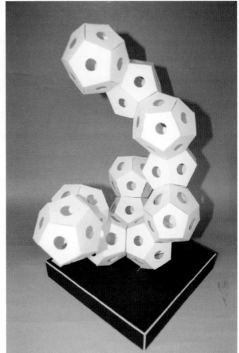

2-8d　單元體統一構成 I

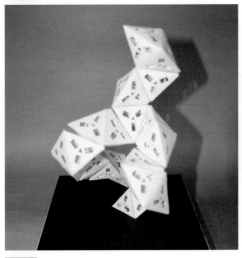

2-8e　單元體統一構成 II

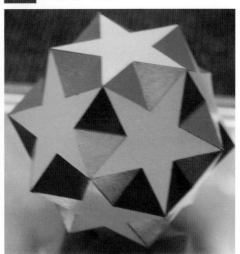

2-8f　面材統一構成

六、比 例 構 成

　　比例的構成條件乃是在組織上含有數理的意念。任何物體不論呈何種形狀，都必然存在著三度空間的方向「長、寬、高」的度量，比例所探討的，就是這三個方向度量之間的關係問題。造形上的比例所表現的特性有兩種，一種是在單位個體形象之各部分的相對比例，例如人類身軀的各個器官比例；另一種則是相鄰各個形態中各個元素之間的相對比例。比例的構成條件，乃是在組織上含有數理現象的比值。究竟那一種比率的長方形可以認為是最理想的長方形比例呢？經過藝術家長期的研究與探索，終於發現其比率應是 1:1.618，這就是著名的「黃金分割」，亦稱為「黃金比」。自古以來，比例尺度一直被使用在建築物、繪畫及雕刻上，尤以羅馬、希臘時代的建築物及雕塑作品最多。比例的形成可分為黃金比例、等比級數比例、等差級數比例、費勃那齊數列比例和貝魯數列比例等，其比例現象的觀念各有不同。

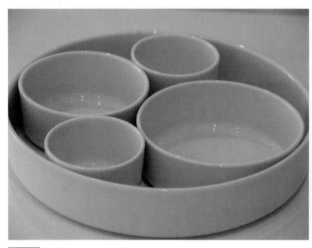

2-9a 比例構成 I

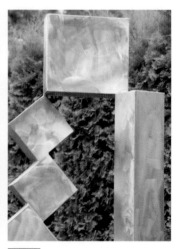

2-9b 比例構成 II

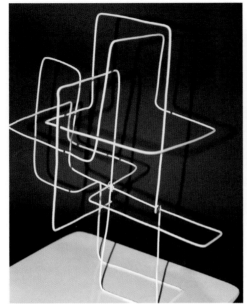

2-9c 線材比例構成

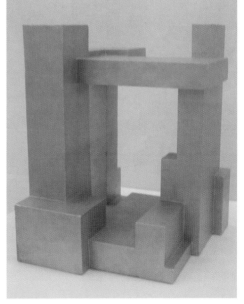

2-9d 點材比例構成

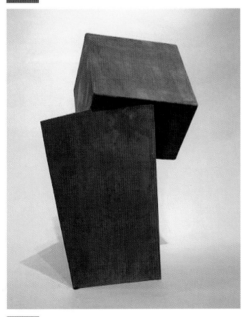

2-9e 塊材比例構成 I

2-9f 塊材比例構成 II

七、和諧構成

　　和諧之意境，在理論上是在構造元素中整體間之互相關係，能保持一種完整和諧且不相互衝突的情況，而能產生舒適感。和諧之意思是平靜，不分任何構成因素（點、線、面、形態、色彩），而能自然產生舒適感。在和諧的條件下，絕無互相排斥的現象產生，更無矛盾對立的狀況。若是以類似條件出現，擁有相同或類似現象時，便能產生調和，而且當類似的條件愈多時，和諧的效果就更顯著。在一般的狀況中，其形式有形的調和、色彩的調和與質感的調和等三種。無論在平面或立體造形中，基礎要素如形態、色彩、質感或機能結構等，都可以構成和諧的現象。

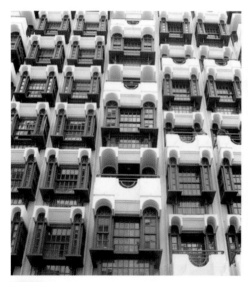

2-10a 和諧構成 I

2-10b 和諧構成 II

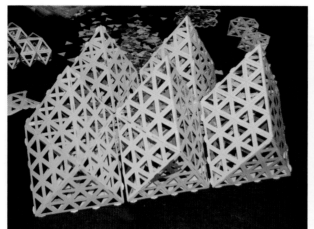

2-10c 單元體和諧構成 I

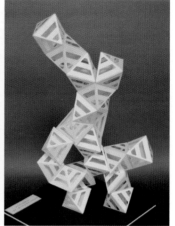

2-10d 單元體和諧構成 II

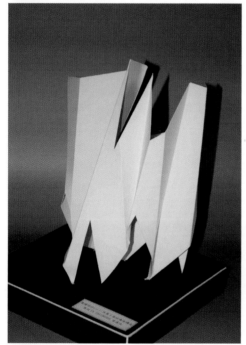

2-10e 面材和諧構成 I

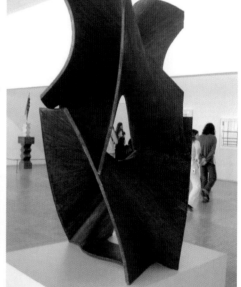

2-10f 面材和諧構成 II

重點整理

　　「美的形式原則」是一種規律的應用概念，包括在藝術與設計創作的建築、雕塑、工藝或設計等。美的形成是由經驗的累積而來，因此人類對周遭的事物形象，產生了經驗美感的判斷，轉換成為「美的形式」。我們根據人類的美感的共通性，可以定出七個美的原則：反覆、漸變、均衡、律動、統一、比例、和諧等七項。

一、反覆構成

　　將相同（或相似）的形象或顏色之構成單元，作規律性或非規律性的重覆排列，可得到反覆美的構成。

二、漸變構成

　　漸層為有自序的漸次變化的反覆形式，它含有等差、等比或漸變的意思。同一單元體的形，其排列由大而小，由強而弱，由明而暗（反之亦然），形成的形態、色彩、質感或量感的變化作用。

三、均衡構成

　　均衡在一般的說法是左右形象或上下形象的分量相等，它包括了平衡、對稱、安定和比例等各種現象。以均衡形式表現的圖形則較為中規中矩，有穩定、堅固的效果出現。

四、律動構成

律動（韻律）本來是表達音樂和詩歌中音調的起伏和節奏感的，律動 的形式千變萬化，暗藏豐富的內涵，有雄偉、單純、複雜、粗糙、纖細、明亮、黑暗等。律動會伴隨著層次的造形，以反覆的安排、連續的動態或移轉的形象出現，會產生漸進、重複、波動、流動等現象。

五、統一構成

統一可以是一種秩序與規律性之組合，將相同（或相似）的形象或顏色之構成單元，作規律性或非規律性的重覆排列，可得到反覆美的構成。個別單元體雖是單純與簡潔的形，但是經反覆的安排，則形成一井然有序的組合，表現出整體性的美，令人產生鮮明、清新和整合的感覺。

六、比例構成

比例的構成條件乃是在組織上含有數理的意念。任何物體不論呈何種形狀，都必然存在著三度空間的方向「長、寬、高」的度量，比例所探討的，就是這三個方向度量之間的關係問題。經過藝術家長期的研究與探索，終於發現其比率應是 $1：1.618$，這就是著名的「黃金分割」，亦稱「黃金比」。自古以來，比例尺度一直被使用在建築物、繪畫及雕刻上，尤以羅馬、希臘時代的建築物及雕塑作品最多。

七、和諧構成

和諧之意境，在理論上是在構造元素中整體間之互相關係，能保持一種完整和諧且不相互衝突的情況，而能產生舒適感。和諧之意思是平靜，不分任何構成因素（點、線、面、形態、色彩），而能自然產生舒適感。在調和的條件下，絕無互相排斥的現象產生，更無矛盾對立的狀況。

第三章
立體構成要素

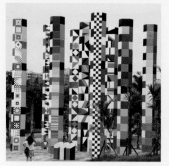
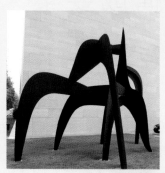
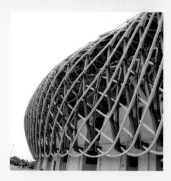

本章目標

　　立體構成要構成要素是造形活動所不可缺的內涵，構成外在或內在的存在現象，分別有形態、色彩、質感、空間、結構與機能等六種。基於一種「觀念」與「思維」的探索，探討基本設計原理的認知，是立體構成要素研究設計原理的根本問題。而豐富的造形內涵，是仰賴於一些構成的條件才可使造形本身具有內在與外在成形的跡象。

第三章
立體構成要素

　　基礎設計所探討的主題，幾乎都環繞著以「造形構成」為主的範圍，造形基礎教育已是基本設計課程中不可缺少的主題。因此，基本設計原理的認知是基於一種「觀念」與「思維」的探索，這是研究設計原理的根本問題。造形的溝通乃是創作者與接受者兩個不同的立場相互表達；而造形特性的表達，也就在主觀與客觀意識的理念交織下，才能顯示得出創作的豐富內涵與絕妙的情境。而豐富的造形內涵，是仰賴於一些構成的條件才可使造形本身具有內在與外在成形的跡象。構成要素是造形活動中不可或缺的內涵，主要呈現於外在或內在的存在現象，分別有形態、色彩、質感、空間、結構與機能等六種。造形創作者必須賦予造形一種有生命力的型態，才能造就一種優美且完整的造形。

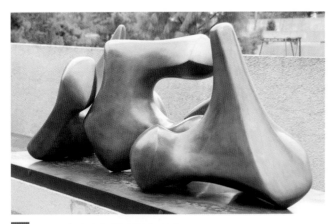

3-1 形態是造形活動所不可缺的內涵

一、形態

　　形態不一定是物象構成的唯一要素，然而形態需有賴構成的表現，才有生命力的跡象。而「形態構成」的意義，依據日本「設計小辭典」所敘述：「以形態為素材，給予視覺上或精神力學上的組織。」此時，各構成要素必須是純粹形態或抽象形態，避免任何素描或具象的意義。但形態並非只有外在形的表象創作，而是包含感知的直覺創作，構成如果是純粹為感覺的表現，是為無目的構成，若有實用的目的時，便為有目的的構成。

　　「形」存在於大自然中，存在於我們整個周遭的生活環境中，根據台灣中華書局出版的辭海之解說：「形乃象形也」；國語日報社出版之國語字典之解釋：「形為樣子、式樣」；而在數學幾何上，形是以面積、長度等數據表示的一種東西，如圓形、三角形、正方形等。由「形」字衍生，如「形象」乃是指人或物的外觀造形。「形式」為作品或藝術上的表達方式；「形狀」為物體表現於外面的樣子；「形成」乃是物體的發展或構成。在幾何學上，形被定界為一種非物質存在的東西，康丁斯基（W. Kandinsky）對於「形」認為是屬於抽象的。康氏認為「形」的表達最基本的方法為「點」、「線」、「面」三個元素，它有內在的精神與外在的表象。

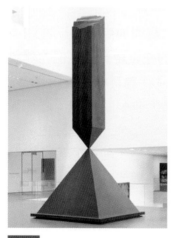

3-2a 「形狀」為物體表現於外面的樣子

3-2b 康丁斯基對於「形」認為是屬於抽象的

二、色彩

　　基本設計中的色彩教育訓練課程所探討的內容包羅萬象，包浩斯設計學院的教授約翰尼斯‧伊登 (Johannes Itten)，引用了造形原理中的秩序法則，強調對色彩感覺訓練的重要性。而在我們周遭範圍內，每一樣物品幾乎都有它本身所具備的色彩條件，色彩的參與大大的吸引了我們在視覺上的轉變，例如當你看到某種顏色時，你在腦海中馬上聯想到各種與此色彩有關的景像；當你看到紅色時就會聯想刺激或血腥；看到黑色就會想到死亡或恐怖等等。所以不可否認的，色彩實在是與我們日常生活的各種事物太息息相關了。

3-3a 色彩我們日常生活的各種事物息息相關

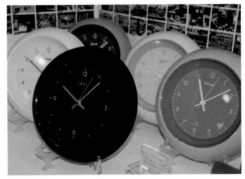

3-3b 產品的色彩應用

　　自古以來，色彩就一直被人類多方面使用在藝術與設計上。在印象主義畫家使用色彩來表現實的光影現象，使他們的繪畫更具有生命力與意義。印象派的畫家以戶外為畫室的理念，認為「色彩」為其中的一個媒介，色彩會影響形的發展，也會改變形的味道或生命，並引起生理或心理現象的各種變化。例如我們將同樣的兩個圓形擺在一起，一個塗紅色，一個塗黃色，則紅色的圓形會給予視覺上強烈的重量感、前進感等，而另一個黃色的圓形則有模糊感覺及後退感，雖然是同樣的圓形，但是卻有不一樣的感覺存在，顯然的，形受到色彩的影響。一個造形的創作品如果只顧及形的發展，沒有色彩的內在表達，可能只是純粹的輪廓性而已，有了色彩加入了形式，可喚起形式內在的聲音和感覺度。

3-3c 印象主義畫家使用色彩來表現實的光影現象，使繪畫更具有生命力與意義。

3-3d 　　有重量、前進感的紅色　　　　　　　　　　有模糊及後退感的黃色

三、質 感

　　一般所謂的材質感，通常指物體表面的感覺，它是屬於視覺與觸覺的範疇。材質與質感是一體兩面密不可分，所以在造形研究裡，如何讓材質有效發揮，並使質感完全的表現構成的內在，是研究質感的重要目標。在材質感的表現來說，經過設計師的塑造，展現出材質本身的實體感覺，增進造形的內涵，乃是加強美學表現效果的重要因素。

　　質感又稱肌裡，也就是材料的組織結構（Composition）。每一種構成材料，諸如金、銀、鐵、木材、玻璃、塑膠、皮革與陶瓷等，都有其特殊的紋路及內在的組織；木材有其細胞構成的規則紋理；金屬也有其強韌的組織。在立體造形的構成上，也必須透過質感來傳達其內涵，若無材質感則造形構成無法實現其象徵。構成藝術的媒介，也是靠材質的客觀存在與其組織的條件來表現的結果。

3-4a　材質感是展現出材質本身的實體感覺，增進造形的內涵。

3-4b　質感又稱肌裡，也就是材料的組織結構

3-4c　木材質感

3-4d　金屬質感

3-4e　玻璃質感

四、空間

空間的意義有很多種解釋，在平面造形如繪畫、攝影、織品圖案；在立體造形如建築、雕刻、景觀、工藝品等，都將「空間」列為共同的要素。空間的考慮包含了許多條件，有視覺上、心理上、物理上及實質上等各種不同的狀況，例如在文藝復興時代，藝術家使用透視原理來描寫視覺上的平面空間，而中國的畫家在遠古時代也以「平遠法」、「高遠法」、「深遠法」來表示心理上的空間，如在中國晚唐時代，便出現了留白的視覺空間。在空間性的造形構成中，以亨利·摩爾（H. Moore）的作品最具代表性，他的創作常將實體的材料挖出中空，使整體形成明顯實體空間，讓造形與空間的關係產生了直接的現象，釋出了真正「空間」的意義。享譽國際的華裔建築師則使用光線在其建築中增加心理上的空間性。

「空間」有很多種解釋，設計藝術家都將之列為造形的要素。造形藝術也包含了空間，因其佔有一定的空間地位。對於空間的定義有兩種，一為物體本身的實虛；另一為兩個以上的實體作對應性的存在而產生相關聯的空間。

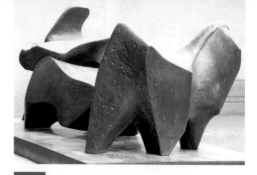

3-5a 亨利·摩爾 (H. Moore) 的雕塑作品

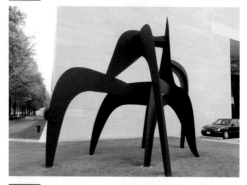

3-5b 「空間」列為造形的要素之一

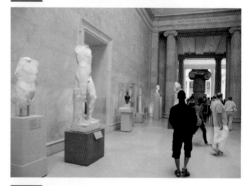

3-5c 物體本身的實虛的空間

3-5d 兩個以上的實體作對應性的存在的空間

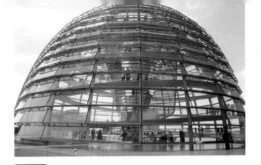

3-6b 結構是表達立體造形的精神與生命力

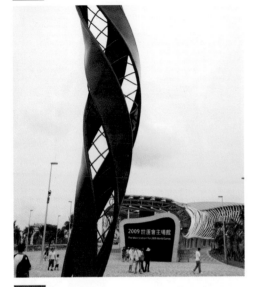

3-6c 雕塑的結構

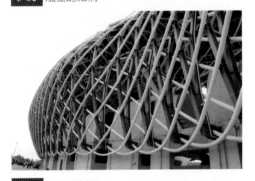

3-6d 建築的結構

3-6e 產品的結構

五、結構

結構在此是指構成造形的元素，其內部與外部兩者所組構的形式與現象，透過材質、空間、形態或組織等各種元素組構而成，例如人體內的各種器官，經過了適當的安排之後，才能架構成為一個具有各種功能及美感比例的人體。結構是表達立體造形的精神與生命力，必須靠著藝術家的理念將之組合而成，透過造形的點線面體等各種素材形式，可以完成一項完整的造形的最佳組合。例如雕塑的結構要件在於其材質的運用，橋梁在於線材元素的組織方法，而建築則在於空間與實體之間的組合關係，產品的結構則在於量體的型式。

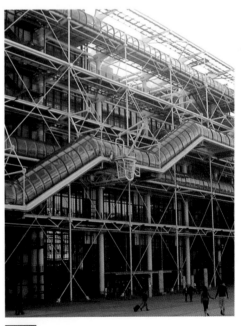

3-6a 結構是指其內部與外部兩者所組構的形式與現象

六、機能

　　機能是造形的要素也是造形條件之一。機能性的考量不僅要符合機能（功能）上的需要外，對美的追求以及使用上的舒適與否就是機能美。此種按功能法則所造一定的形，就稱為機能造形，例如椅子的形態有四支架，撐著一片水平板，其高度剛好是由腳足至膝蓋的高度，乃供坐之用，因而構成了椅子的機能造形。同時許多家用產品也是根據「機能」的需要而構成；杯子的把手也是為了握時手的舒適而造形，其他諸如吹風機、電視機、照相機、大至汽車及航空飛機等，建築的空間也是一種動線的機能考量，以上都是依據功能性的需要，才有特定的形態。

　　在自然造形的種類之中，大自然許多生物的形態，也是根據機能狀況而成形的，例如魚的鰭是為了游泳；長頸鹿的長脖子是為了吃高長樹木的葉子；斑馬身上的斑紋是為了擾亂敵人的視線；植物中葉子的葉脈之線形態，是為了傳送養份之用而構成；樹木的橫切面的年輪紋路是為了表示其年齡。由此可知，大自然的形態也是有「機能形態」因素而成的。

3-7a 產品的機能

3-7c 斑馬身上的斑紋是為了擾亂敵人的視線

3-7b 建築的空間機能

3-7d 植物中葉子的葉脈是為了傳送養份之用而構成

重點整理

　　構成要素是造形活動所不可缺的一種內涵，主要呈現於外在或內在的存在現象，分別有形態、色彩、質感、空間、結構與機能等六種。造形創作者必須賦予造形一種有生命力的型態，才能造就一優美且完整的造形。

一、形態

　　形態不一定是物象構成的唯一要素，然而形態需有賴構成的表現，才有生命力的跡象。而「形態構成」的意義，依據日本「設計小辭典」所敘述：「以形態為素材，給予視覺上或精神力學上的組織。」由「形」字衍生，如「形象」乃是指人或物的外觀造形。「形式」為作品或藝術上的表達方式；「形狀」為物體表現於外面的樣子；「形成」乃是物體的發展或構成。

二、色彩

　　而在我們周遭範圍內，每一樣物品幾乎都有它本身所具備的色彩條件，色彩的參與大大的吸引了我們在視覺上的轉變，在包浩斯時代康丁斯基對於「構成」的理念認為「色彩」為其中的一個媒介，色彩會影響形的發展，也會改變形的味道或生命，並會引起生理或心理現象的各種變化，一個造形的創作品如果只顧及形的發展，沒有色彩的內在表達，可能只是純粹的輪廓性而已，有了色彩加入了形式，可喚起形式內在的聲音和感覺度。

三、質感

　　一般所謂的材質感，通常指物體表面的感覺，它是屬於視覺與觸覺的範疇。材質與質感是一體兩面密不可分，所以在造形研究裡，如何讓材質有效發揮，並使質感完全的表現構成的內在，是研究質感的重要目標。在材質感的表現來說，經過設計師的塑造，展現出材質本身的實體感覺，增進造形的內涵，乃是加強美學表現效果的重要因素

四、空間

　　「空間」有很多種解釋，設計藝術家都將之列為造形的要素。造形藝術也包含了空間，因其佔有一定的空間地位。對於空間的定義有兩種，一為物體本身的實虛；另一為兩個以上的實體作對應性的存在而產生相關聯的空間。

五、結構

　　結構在此是指構成造形的元素，其內部與外部兩者所組構的形式與現象，透過材質、空間、形態或組織等各種元素組構而成，結構是表達立體造形的精神與生命力，必須靠著藝術家的理念將之組合而成，透過造形的點線面體等各種素材形式，可以完成一項完整的造形的最佳組合。

六、機能

　　機能是造形的要素也是造形條件之一。機能性的考量不僅要符合機能（功能）上的需要外，對美的追求以及使用上的舒適與否就是機能美。此種按功能法則所造一定的形，就稱為機能造形。

第四章
立體構成元素

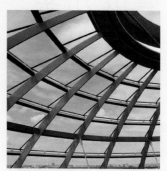
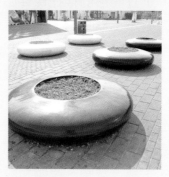

　　了解立體構成基本的「量感」、「空間」、「面積」及「形」等四種現象，透過立體造形構成，例如產品、雕塑或建築物等，是用材料的類型來決定造形的特徵。，而由於立體造形為材料之視覺形態的表現，按材料的特性來分，其種類有紙材、木材、金屬、塑膠、玻璃和陶瓷等等，材料如按其表面形態有點材構成、線材構成、板材構成及塊材構成等四類元素。

第四章
立體構成元素

　　立體構成基本上包含有「量感」、「空間」、「體積」及「形」等四種現象,而一般立體形遇到較多的問題是結構 (Structure) 與體積(volume),立體形的存在條件必是真實的量體或是空間感,並從任何角度都可以分辨出該形體的前後、左右、深淺、大小、厚薄及高低等方向位置的整個形象。「形體」則是屬於立體 (三次元) 空間,例如產品、雕塑、建築物等。立體構成是形體的構成元素之各種不同材質組成,形的表達媒介是以「圖形」為主,而形體的表達媒介卻是以「材質」為主。

　　立體造形構成條件之一為材料,而材料的類型可以決定造形的特徵。由於立體造形為材料之視覺形態的表現,按材料的特性來分,其種類有紙材、木材、金屬、塑膠、玻璃和陶瓷等等,材料如按其表面形態可分為點材構成、線材構成、板材構成、塊材構成及綜合素材構成等五類元素。

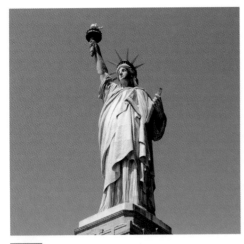

 4-1a 體積

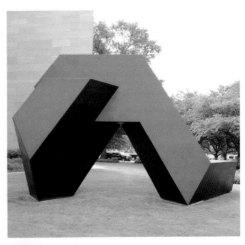 4-1b 形

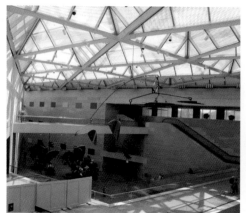

4-1c 空間

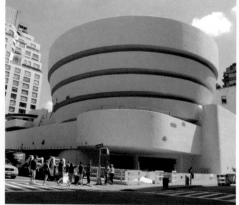

4-1d 量感

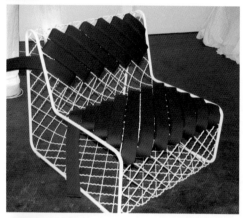

4-2a 線材構成

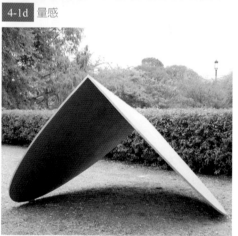

4-2b 板材構成

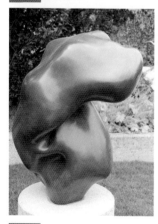

4-2c 塊材構成

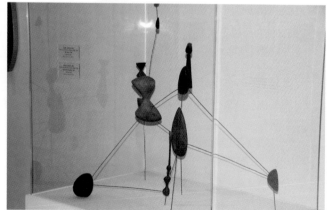

4-2d 綜合素材構成

一、點材元素

　　點的地位只表示了位置，它沒有長度，點在幾何學上的定義是「只有位置，不具有大小面積[1]，是屬於零次元的空間「單位」，無論點多麼小，它都會有一定存在的地位。點材使用重覆方式可以創造出各種形式，這些形式可以由簡單的單元構成組合，以重複和變化將這些點材以大小、位置之各種變化方式組合，可以產生移動、漸變、對稱及秩序等構成現象。

　　以造形學的觀點而言，點材是一種具有空間位置的視覺單位。點材的地位是沈默無聲[2]。但如不斷地擴張點材的數量，點內在沈默的特質就愈來愈明顯而且更壯大，這個特質就是點有其內在的張力，一個接一個的從它生命的深處出來，展現出「點」的張力特色[3]。

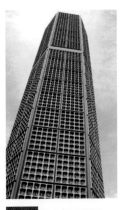

4-3a 點的地位只表示了位置，有長度。　　4-3b 點的重複排列　　4-3c 點的構成現象　　4-3d 點的構成現象

1　點的存在現象並不一定只是單純的點形而已，另外，線、面的特意安排構成，亦可造成點的現象，王無邪著，平面設計原理，雄獅圖書公司，1974，頁8。

2　康丁斯基著，吳瑪俐譯，點、線、面，藝術家出版社，1995，頁19。點在音樂的旋律中是一種休止符的現象。

3　同註15，頁20。

二、線材元素

　　線形材料與線一樣，它在空間上有一種緊張的象徵外，也有一種伸長力量的表達，線形材料無論是直線或彎曲線，給人的感覺總是很輕快。在結構形成上有種輕巧、虛玄的意境與婉轉流動的美。在探討線形材的構成前，要先了解線的特性。線材的特徵與線的性質相似，具有長度及方向性，在空間中有細柔的感覺。

　　在製作立體構成時，必須比製作平面構成時，更需注意「構造」上的問題。在線材之構成中，各有其不同的感覺效果，線材組合的造形，如能在虛實之間求得和諧之美，則此線形物必定具有良好的視覺效果。線材依其構成的方式除了排列外，另可以交叉、重疊或伸長的方式構成。

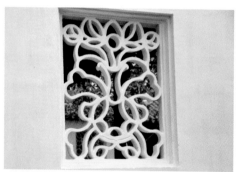

4-4a 線形材料有一種伸長力量

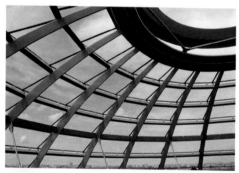

4-4b 線材的特徵具有長度及方向性

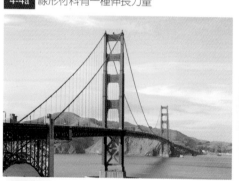

4-4c 橋梁線材的構成現象

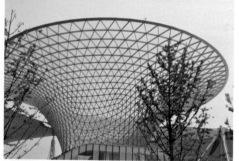

4-4d 建築線材的構成現象

三、面材元素

面材為線材再度的延伸，如果線材延伸的方向不變則為直面，面材延伸的方向改變則成為曲面。平面構成的「面」沒有厚度的特質，但在立體構成中的面材，就有了厚度的現象。「面材」是表達面積與範圍感覺最有效的形體。

面形材料因為有以上種種的獨特性格，所以在立體構成方面，必須發揮板形素材的特徵，適應造形要求，使板狀材料構成的形象能合乎視覺量感現象的造形。由於面形材料其特徵在於單薄與延伸的特性，無論是木材或金屬材料、玻璃或塑膠材料等，雖然是薄薄的板片，卻能夠表現出其充分的力量，構成面形材料獨有的特色。面材的特質是已具有了輪廓形和少許的量感。畫家康丁斯基 (W. Kandinsky) 氏更認為一個面形包含了許多性格，包括有寂靜、束縛、密集、沉重及鬆弛等。這些相互抵觸的性格已深藏在面形裡的各個角落。

4-5a 面材為線材再度的延伸

4-5b 「面材」是表達面積與範圍感覺最有效的形體

4-5c 面材的構成現象 I

4-5d 面材的構成現象 II

四、塊材元素

　　塊形材料是一種封閉的形體，它沒有線形材料或面形材料的敏銳以及輕薄的性格。塊材屬於厚重、穩固，是一種存在性最為堅強的一種素材。它在三次元空間中是屬於一種封閉性體，但就其內部空間則可分為實心與空心兩種。塊立體的構成在造形中幾乎佔了大多數，因為它佔有獨立的空間，且具有穩定與充實、重量感。

　　塊形材料的特徵在於其充實「量」的感覺和沈著的重量感，儘管實際上只有一張外皮，而裡面是空的，但是由於心理上作用的因素而產生了空間的量感。在亨利‧摩爾的作品中，以實、虛兩象區相對應構成了空間與立體感，是塊材空間表現的一種。所以為了發揮塊狀材料原有的特徵，所使用的設計法或製作方法都應該與面形材料和線形材料有所分別。規則狀的塊材造形較呆板，不規則狀則較為生動。

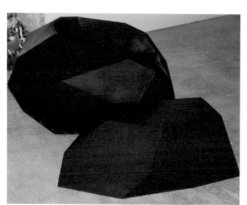

4-6a 塊形材料是一種封閉的形體

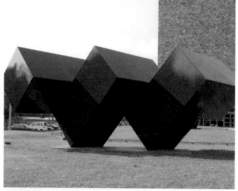

4-6b 塊材屬於厚重、穩固

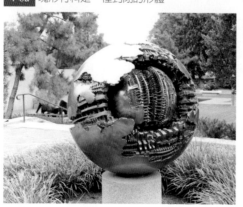

4-6c 塊材的構成現象 I

4-6d 塊材的構成現象 II

▌重點整理

　　立體構成基本上包含有「量感」、「空間」、「體積」及「形」等四種現象，而一般立體形所遇到的是結構（Structure）與體積（volume）的問題比較多，立體形的存在條件必是真實的量體或是空間感，並從任何角度可以分辨出該形體的前後、左右、深淺、大小、厚薄及高低等方向位置的整個形象。

一、點材元素

　　點的地位只表示了位置，它沒有長度，點在幾何學上的定義是「只有位置，不具有大小面積，是屬於零次元的空間「單位」，無論點多麼小，它都會有一定存在的地位。點材使用重覆方式可以創造出各種形式，這些形式可以由簡單的單元構成組合，以重複和變化將這些點材以大小、位置之各種變化方式組合，可以產生各種移動、漸變、對稱、秩序等各種構成現象。

二、線材元素

　　線形材料與線一樣，它在空間上有一種緊張的象徵外，也有一種伸長力量的表達，線形材料無論是直線或彎曲線，給人的感覺總是很輕快。在結構形成上有種輕巧、虛玄的意境與婉轉流動的美。在探討線形材的構成前，要先了解線的特性。線材的特徵與線的性質相似，具有長度及方向性，在空間中有細嫩的感覺。

三 、 面 材 元 素

　　面材為線材再度的延伸，如果線材延伸的方向不變則為直面，面材延伸的方向改變則成為曲面。平面構成的「面」沒有厚度的特質，但在立體構成中的面材，就有了厚度的現象。「面材」是表達面積與範圍感覺最有效的形體。面形材料因為有以上種種的獨特性格，所以在立體構成方面，必須發揮板形素材的特徵，適應造形要求，使板狀材料構成的形象能合乎視覺量感現象的造形。

四 、 塊 材 元 素

　　塊形材料是一種封閉的形體，它沒有線形材料或面形材料的敏銳以及輕薄的性格。塊材屬於厚重、穩固，是一種存在性最為堅強的一種素材。它在三次元空間中是屬於一種封閉性體，但就其內部空間則可分為實心與空心兩種。塊立體的構成在造形中幾乎佔了大多數，因為它佔有獨立的空間，且具有穩定與充實、重量感。

第五章
立體構成形式

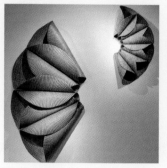
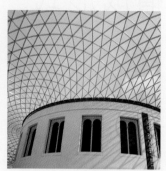

　　了解立體構成形式，透過不同形式的材質，可以創造出許多不同的立體構成，包括單元體構成形式、複合體構成形式、點材構成形式、線材構成形式、面材構成形式、塊材構成形式、半立體構成形式及空間構成形式等八種，各種形式的構成，都有其複雜的形式，但也有簡約的構成現象。包括呈現在建築形體、公共藝術、工藝品與產品等。

第五章
立體構成形式

一、單元體構成形式

　　由一個基本形單元所形成，有規則狀形、幾何狀形、不規則狀形、點狀形、線狀形、面狀形、塊狀形等各種不同的形式。單體形式的材料只有一種，以單元體結構而言，包含有量感、面積、及形態（物象）三種，如果有相同的單元體所構成的形式，可以構成更大的量感、面積或形態的造形，由原先的各自形體經由複數的單元體整合之後，就可成為單一形體的構成，其形式的塑造也不會太複雜。公共藝術、產品的構成都會以單元體構成。

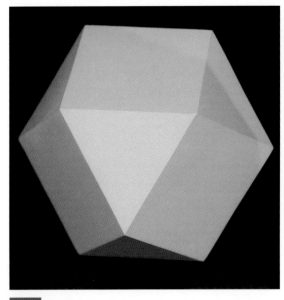

5-1a 單元體

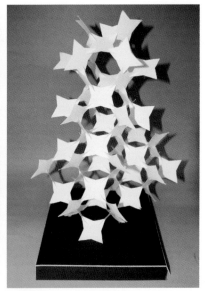

5-1b 規則狀單元體構成形式

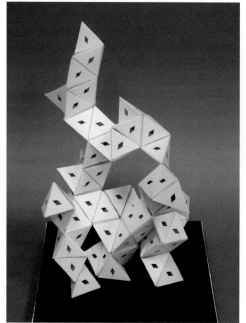

5-1c 不規則狀單元體構成形式

5-1d 點狀單元體構成形式

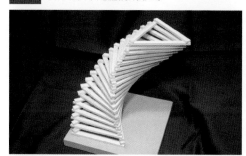

5-1e 線狀單元體構成形式

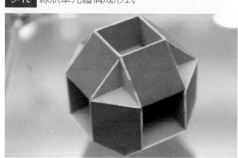

5-1f 面狀單元體構成形式

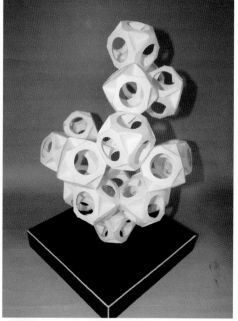

5-1g 塊狀單元體構成形式

二、複合體構成形式

　　由二個基本形單元以上所組成的形式，可使用不同樣式的單元體作搭配或是將之組合，例如使用線狀形或塊狀形的組合構成。複體形式較單體形式更能發揮造形的變化，表現出立體構成的自由形態特色。如果以不同的材質或是形態構成，則會有更複雜的形式，有時會產生雜亂的現象。建築形體、公共藝術及工藝品等都是屬於複合體構成。

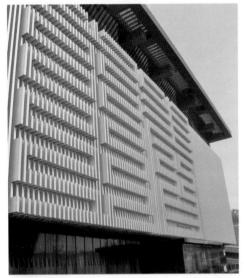

5-2a 建築複合體構成

5-2b 工藝品構成

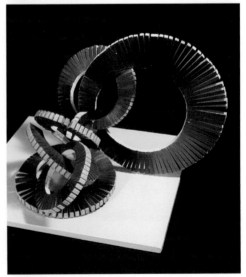

5-2c 複合體構成形式 I

5-2d 複合體構成形式 II

三、點材構成形式

　　點材是以最簡潔的形態所構成的造形現象，與單元體構成有點類似，點材使用重覆方式可以創造出各種形式，此些形式可以由簡單的單元構成組合，另外點材也可以以變化將這些點材以大小、位置之各種元素方式組合，可以產生各種移動、漸變、對稱或秩序等各種構成現象。公共藝術、工藝品等都會以點材構成其造形。

5-3a 動物身上的點

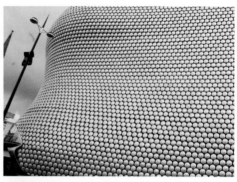
5-3b 建築形體的點材構成

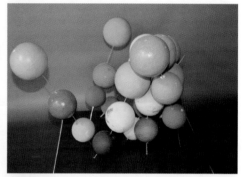
5-3c 工藝品的點材構成

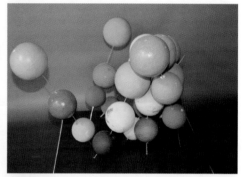
5-3d 點構成形式 I

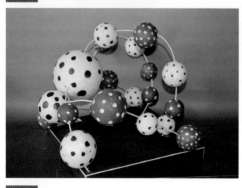
5-3e 點材構成形式 II

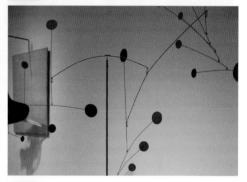
5-3f 點材構成形式 III

四、線材構成形式

　　線形材料有一種伸長力量的表達，線形材料無論是直線或彎曲線，是構成律動感的一種給人的感覺總是很輕快。在結構形成上有種輕巧、柔和與彈性的特質。直線材立體構成造形，會產生堅硬語柔軟兼具的現象；使用曲線材所形成的構成，則會產生舒展、優雅的感受。如果曲線的立體構成欠缺美的秩序，其造形則有陷入混沌、廣泛意義的危險性，反而採用直線材時，較容易創造出具有秩序美感的構成作品。線材依其構成的方式除了排列外，另可以交叉、重疊、伸長的方式構成。包括公共藝術、工藝品、橋梁或景觀等會使用線材構成。

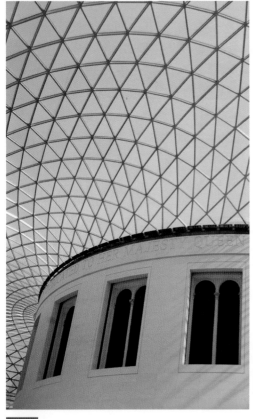

 5-4a 建築形體的線材構成

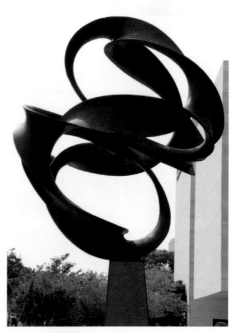

5-4b 公共藝術的線材構成

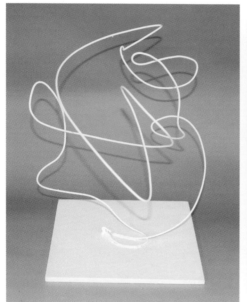

5-4c　線材構成形式 I

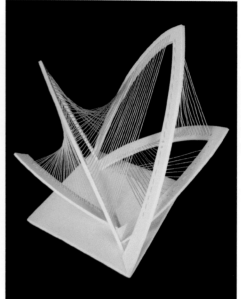

5-4d　線材構成形式 II

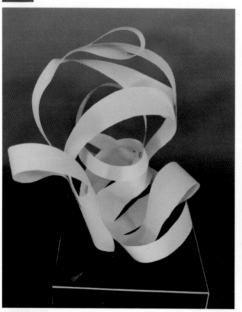

5-4e　線材構成形式 III

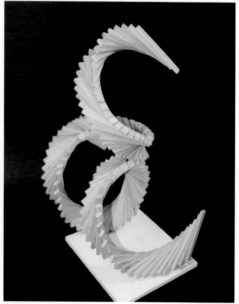

5-4f　線材構成形式 IV

五、面材構成形式

　　面材為線材再度的延伸，面形材料又稱板形材料，立體構成中的面材，有了厚度的現象，如果面材的厚度增加到某種限度，則就成了塊材。面材因為有範圍與面積的現象，組構時是以片狀的樣式構成一種特色，產生了分割空間，各種素材都有其適合的加工手段，而且素材具有的獨特性質，板材也是如此，因而面形材的特質以「結構」的觀念可較清楚的表現它的獨立性與間隔特色。包括公共藝術、產品、工藝品、建築或景觀等都會使用線材構成。

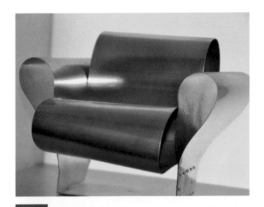

5-5a　家具的面材構成

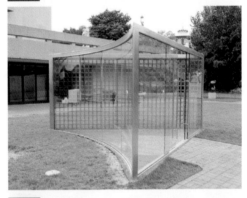

5-5b　公共藝術的面材構成

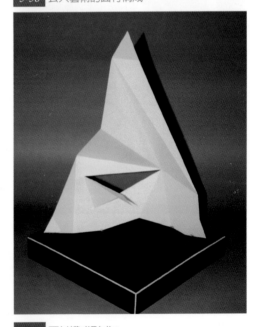

5-5c　面材構成形式 I

六、塊材構成形式

　　塊形構成是一種封閉的形體組合
而成，塊狀立體依物質存在的內容來區
別，可分為實心立體和空心立體兩種。
塊材屬於厚重、穩固，是一種存在性最
為堅強的素材實心立體如石塊、木塊、
鐵球，是物質積極存在的現象，不分裡
外是完整的一體，感覺充實，沈著可
靠。空心的立體如木箱、空桶、管子或
盛裝用器皿，是物質消極存在的象徵。
塊材構成的特色在於量感特別顯著，具
有穩定與充實。包括公共藝術、產品、
工藝品、建築或景觀等都會使用線材構
成。

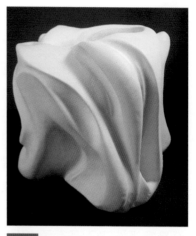

5-6c 塊材構成形式 I

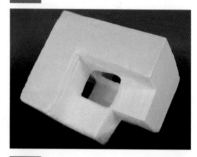

5-6d 塊材構成形式 II

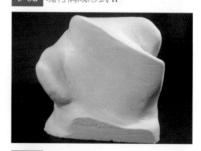

5-6e 塊材構成形式 III

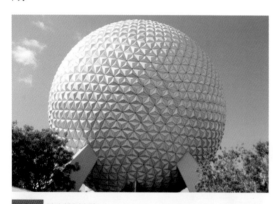

5-6a 塊材建築物

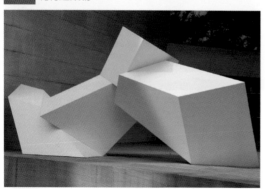

5-6b 塊材公共藝術

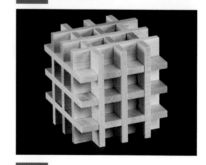

5-6f 塊材構成形式 IV

七、半立體構成形式

　　半立體構成為平面構成的延伸，但不會是太大尺寸的增量，乃是介於平面與立體之間的一種形態，半立體為一種物象的顯現，有其形狀，但卻無形體的存在。在此所說的「物象」乃是指構成的元素組合而成的形，它可以是造形構成中的平面造形的立體延伸，造形元素是構成半立體的主要條件，它是以「點」、「線」、「面」及「體」為主的發展，此些元素是表達半立體構成造形的精神與生命力的最佳組合，這些結構元素都可以獨立存在，以造形結構而言，這些「物象」包含有量感、面積及形態（物象）三種，但是物象是表現半立體構成之主要形式。半立體構成在不同的環境條件之下各有不相同的組成，而其形成的條件必須有一個平面的背景作為其延伸的主體，可表達以形態、質感、線條等特色的構成形式。一般建築的牆壁浮雕與公共藝術很多都是半立體構成的形式。

5-7a 半立體構成為平面構成的延伸

5-7b 浮雕半立體構成

5-7c 紙材半立體構成 I

5-7d 紙材半立體構成 II

5-7e 紙材半立體構成 III

5-7f 紙材半立體構成 IV

八、空間構成形式

　　「空間」有相當多種解釋，安海姆認為空間是深度的構成[1]。這只是空間的一種表達形式而已，事實上空間是以形產生一種動感現象，超出第三次元空間以外的元素，是一種「形」與「形」所包圍的空氣形成空間的「構成現象」。若與立體形態比較，這種「形的空間」很難明確的界定其形態，也可將其定義於沒有方位範圍及界限[2]。空間與立體構成的關係，立體形包含有空間的各種實際存在的現象；所以，仔細去探討立體空間內在的各種形式，如量感、運動、和諧、前後感、透明或透視現象等，可得到各種不同空間的現象；此些形式，都需透過構成的因素呈現出來，這些現象也都是超乎三次元立體形以外的元素，空間應是在份量上的擴充或延伸[3]，空間已是不知不覺的存在於各種造形裡。一般建築、室內空間設計與公共藝術很多都是空間構成。

5-8a 「形」與「形」所包圍的空氣形成空間

1　　Arnheim, R. (1954). Art and Visual Perception, 1st. ed. University of California Press, Los Angeles, USA.

2　　Wallschlaeger, C. and Busic-Snyder, C. 原著，張建成譯 (1996). Basic Visual Concepts and Principles II。台北：六合出版社，頁 307。

3　　林書堯 (1997)。基本造形學。台北：維新書局，頁 161。

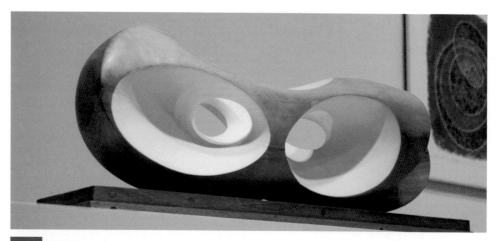

5-8b 運動空間

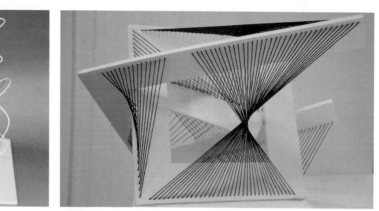

5-8c 曲線空間構成形式 I

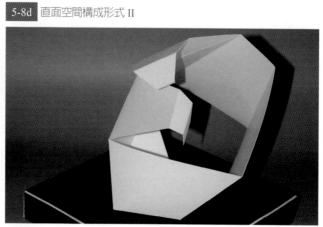

5-8d 直面空間構成形式 II

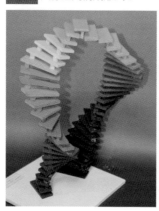

5-8e 空間構成形式 III

5-8f 空間構成形式 IV

重點整理

一、單元體構成形式

由一個基本形單元所形成，有規則狀形、幾何狀形、不規則狀形、點狀形、線狀形、面狀形、塊狀形等各種不同的形式。單體形式的材料只有一種，以單元體結構而言，包含有量感、面積、及形態（物象）三種。

二、複合體構成形式

由二個基本形單元以上所組成的形式，可使用不同樣式的單元體作搭配或是將之組合，例如使用線狀形、塊狀形的組合構成。複體形式較單體形式更能發揮造形的變化，表現出立體構成的自由形態特色。

三、點材構成形式

點材是以最簡潔的形態所構成的造形現象，與單元體構成有點類似，點材使用重覆方式可以創造出各種形式，這些形式可以由簡單的單元構成組合，另外點材也可以以變化將這些點材以大小、位置之各種元素方式組合，可以產生各種移動、漸變、對稱、秩序等各種構成現象。

四、線材構成形式

線形材料有一種伸長力量的表達，線形材料無論是直線或彎曲線，是構成律動感的一種給人的感覺總是很輕快。在結構形成上有種輕巧、柔和與彈性的特質。直線材立體構成造形，會產生堅硬語柔軟兼具的現象；使用曲線材所形成的構成，則會產生舒展、優雅的感受。

五、面材構成形式

面材為線材再度的延伸，面形材料又稱板形材料，立體構成中的面材，有了厚度的現象，如果面材的厚度增加到某種限度，則就成了塊材。

六、塊材構成形式

塊形構成是一種封閉的形體組合而成，塊狀立體依物質存在的內容來區別，可分為實心立體和空心立體兩種。塊材屬於厚重、穩固，是一種存在性最為堅強的素材實心立體如石塊、木塊、鐵球，是物質積極存在的現象，不分裡外是完整的一體，感覺充實，沈著可靠。

七、半立體構成形式

半立體構成為平面構成的延伸，但不會是太大尺寸的增量，乃是介於平面與立體之間的一種形態，半立體為一種物象的顯現，有其形狀，但卻無形體的存在。在此所說的「物象」乃是指構成的元素組合而成的形，它可以是造形構成中的平面造形的立體延伸，造形元素是構成半立體的主要條件，它是以「點」、「線」、「面」、「體」為主的發展。

八、空間構成形式

空間與立體構成的關係，立體形包含有空間的各種實際存在的現象；所以，仔細去探討立體空間內在的各種形式，如量感、運動、和諧、前後感、透明、透視現象等，可得到各種不同空間的現象；此些形式，都需透過構成的因素呈現出來，這些現象也都是超乎三次元立體形以外的元素，空間應是在份量上的擴充或延伸，空間已是不知不覺的存在於各種造形裡。

第六章
立體構成方法

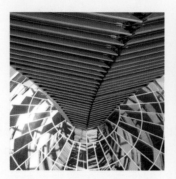
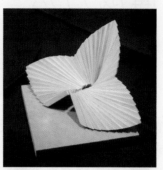
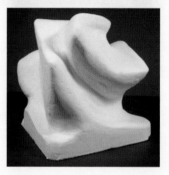

　　立體構成方法主要是在實施不同形式的構成行為。構成方法乃是針對立體造形而應用的創作手法，需經過藝術家或設計師精心營造，應用素材或利用構成的創作法則等，構成的美的現象。立體構成方法有重疊、方向、量感、空間、模矩、配置、軸向、分割等八種形式。創造者可依其理念為構成目標而考量，同樣的法則，可構成多種不同的效果與不同現象的立體造形。

第六章
立體構成方法

　　立體構成方法並非是一種不變的法則，它是在進行相同或不同構成元素的形成，是否達到構成目標，主要是在實施不同形式的構成行為。構成方法乃是針對立體造形而應用的創作手法，需經過藝術家或設計師精心營造，應用素材或利用構成的創作法則等，構成美的現象。根據造形的各種方法探討，立體構成形式有位置、方向、量感、動感、大小及空間等六種。而諸如此些形式，是由立體構成方法之重疊、方向、量感、空間、模矩、配置、軸向及分割等八種方法所形成；而此些方法並非是一定不變的法則。創造者可依其理念為構成目標而考量，同樣的法則，可構成多種不同的效果與不同現象的立體造形。立體造形的世界，是在追求一種屬於精神層次的思考，在創作者、觀賞者的審美理念交織之下，得到造形真正涵意的認知，由此，我們對待造形必須投注一種時間延續的概念，衡量造形生命力的存在與否。

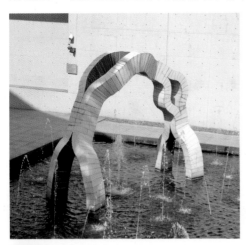

6-1a 動感立體構成

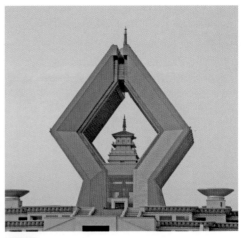

6-1b 大小立體構成

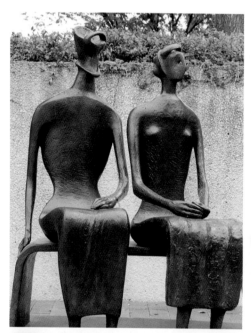

6-1c 位置立體構成

6-1d 方向立體構成

6-1e 量感立體構成

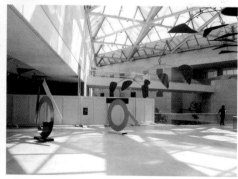

6-1f 空間立體構成

一、重疊方法

重疊為把兩種以上的元素相組合，形成相互交集或聯合的組合現象。重疊也可以用分割的方式處理，重疊後之結果因為較複雜，所以當在構成時需留意到二層以上重疊的交集處，以免過度混亂。重疊的安排可造成結構的穩定感、組織、形式或方向等的變化，構成形體中的任何基本元素均佔有位置，只是各個位置的不同。形體在重疊配置上的關係不外前後、上下、遠近或左右之層次，以堆積的各種素材構成而言，位置的重疊是否恰當，高度與間隔的問題等都須小心的處理，因為它牽涉到空間與秩序的形式，且影響到形態的構成。

6-2a 建築重疊構成方法

6-2b 圖案重疊構成方法

6-2c 上下重疊構成 I

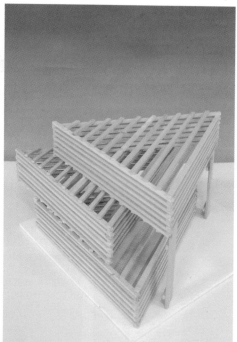

6-2d 上下重疊構成 II

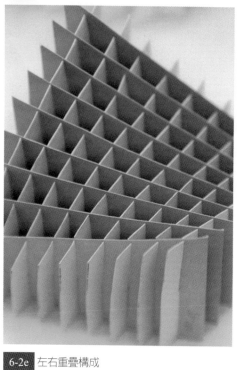

6-2e 左右重疊構成

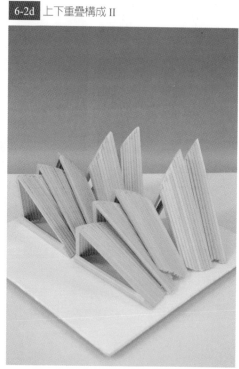

6-2f 前後重疊構成

二、方向方法

　　方向是形成立體構成的條件之一，「位置」是形體在空間中所佔領的地位，而「方向」是在佔領的地位中本身的方位，兩者關係密切且亦是相互的影響對方。構成元素在方向上的定位分為角度、高度及位置的傾向三種，此三種因素決定了以「方向」為主要條件的形體。角度分為垂直、水平、傾斜和圓周角度四種，水平方向具有安定、冷靜及均衡的感覺；垂直方向則具有威嚴、正直和延展的感覺[1]，傾斜方向則具有多變、特異和靈活的感覺，圓周方向有動感和活潑性[2]。高度乃是以層次的高低決定其條件，而傾向乃是決定方向特性在延伸上的趨勢；如果傾向相當明顯度大，方向的傾向就越明顯，延伸感就越重。

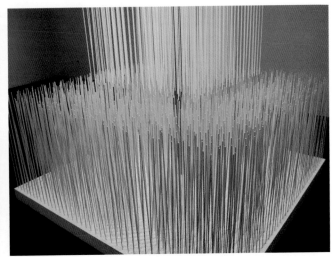

6-3a 方向是形成立體構成的條件之一

6-3b 垂直方向構成

1　　大智浩原著、王秀雄譯 (1969)。美術設計的基礎。台北：大陸書局，頁 62。

2　　張長傑 (1981)。立體造形基本設計。台北：東大圖書公司，頁 64。

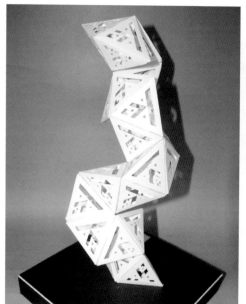

6-3c 方向構成 I

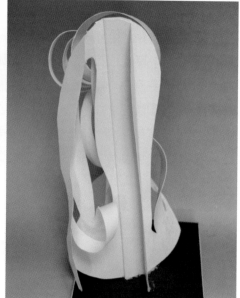

6-3d 方向構成 II

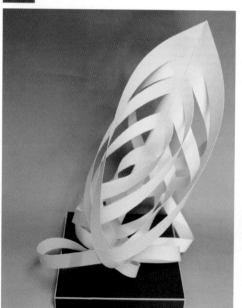

6-3e 方向構成 III

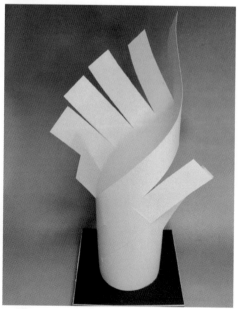

6-3f 方向構成 IV

三、量感方法

量感為造形上的基本元素組合後的數量、體積或尺寸,給予人在視覺上或心理上有豐滿度的現象。例如:由線形元素的群體組合,就可形成面形,而由面形的群體組合就可形成塊狀體組合。因此,量感形式可增加形體在空間上的地位。立體構成的量感有本身的體積量感與多數元素所組合的量感兩種,量感的表現可以藉由色彩、體積、形態、空間、數量或肌理的密度等各種不同特色方面的量感構成。

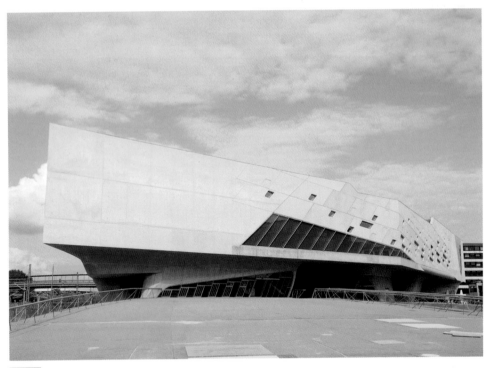

6-4a 量感為造形上的基本元素組合後的數量、體積或尺寸

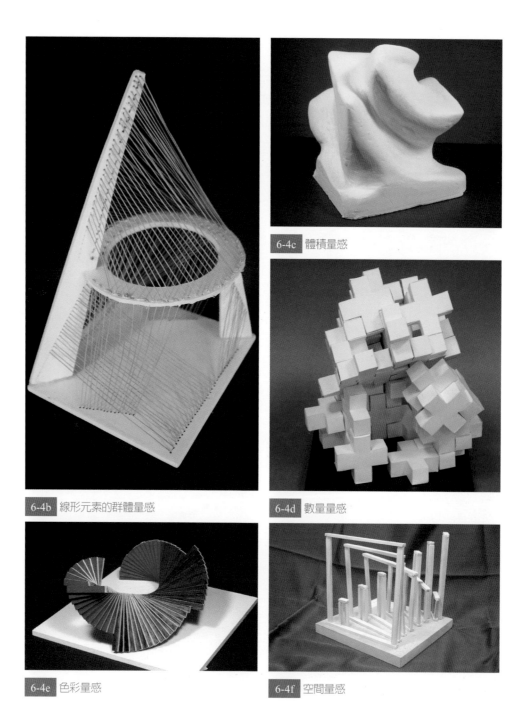

6-4b 線形元素的群體量感

6-4c 體積量感

6-4d 數量量感

6-4e 色彩量感

6-4f 空間量感

四、空間方法

　　空間是立體構成中最不可缺少的形式，甚至在平面構成中也須有空間的安排才能讓畫面美化，空間形式為構成元素與構成元素之間產生某種程度的距離關係，空間的現象就會形成，空間構成可使用任何點、線、面、立體或是平面元素組合，只要在構成中能讓各元素之間產生實與虛的關係，就可完全的詮釋空間的存在了。

6-5a 空間形式為構成元素與構成元素之間產生某種程度的距離關係

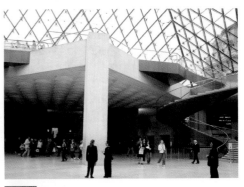

6-5b 建築室內的空間

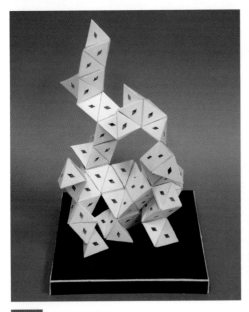

6-5c 點材構成空間 I

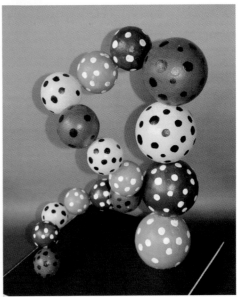

6-5d 點材構成空間 II

6-5e 線材構成空間 I

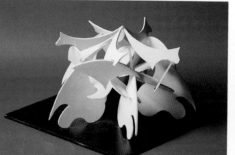

6-5g 面材構成空間 I

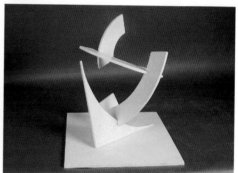

6-5h 面材構成空間 II

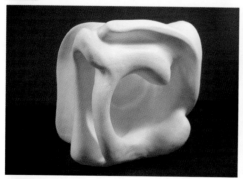

6-5i 體材構成空間 I

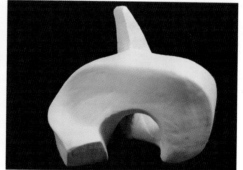

6-5j 體材構成空間 II

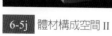

線材構成空間 II

6-5f

五、模矩方法

自古以來，建築藝術所關心的美學問題，是一種和諧理論的應用，在古希臘羅馬文化中，比例美學形式大量的使用於建築體上，以比例的概念而言，在早期，數學家畢達哥拉斯 (Pythagoras) 就已從音樂和數學之間的關系得出「萬物皆數」的概念。所以，存在於建築與設計的美學問題，是一種和諧美的比例尺度與韻工節奏，從希臘時期巴特農神殿、羅馬時期的萬神殿、文藝復興時滿期的聖彼得教堂、巴洛克時期的凡爾賽宮等，都是在「數」的概念單元下及比例幾何學的形式而設計的。西方古希臘的哲學家們認為美是要表現在物體形式上。例如：繪畫色彩的和諧、建築的比例、音樂的節奏。在希臘哲學家就認為宇宙的模矩法則包含了「和諧」、「數理」與「秩序」，以「數」作為宇宙形成的原理。

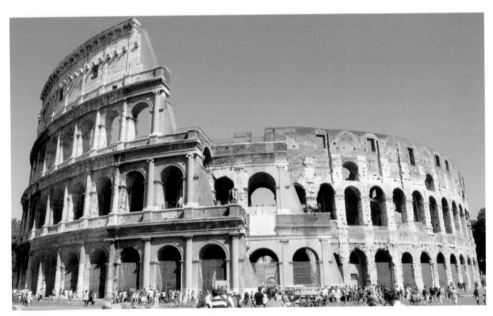

6-6a 比例美學形式大量的使用古希臘羅馬於建築體上

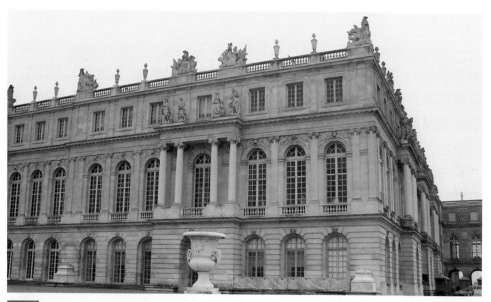

6-6b　巴黎的凡爾賽宮建築

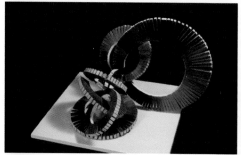

6-6c　線材模矩構成 I

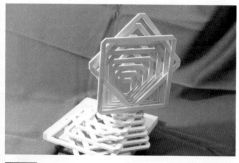

6-6d　線材模矩構成 II

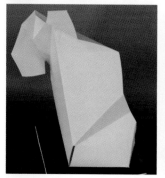

6-6e　面材模矩構成 I

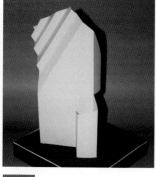

6-6f　面材模矩構成 II

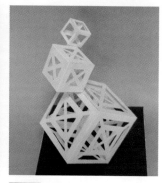

6-6g　塊材模矩構成

六、配置方法

　　任何形體均佔有位置，只是各個位置的不同，形體在位置上的關係不外前後、上下、遠近或是左右之層次，以堆積的線材、面材或塊材而言，位置的配置是否恰當，高度與間隔的問題等都需小心的處理，因為它牽扯到空間與秩序的形式，並影響到形態，因此，對於位置的處理應相當的小心，比需經過全盤的規劃，再進行構成的活動。形體上的任何基本元素均佔有位置，只是各個位置的不同。形體在位置上的關係不外前後、上下、遠近或左右之層次。

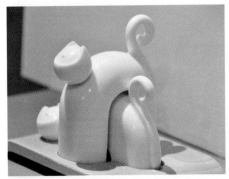

| 6-7a | 形體在位置的配置 |

| 6-7b | 形體本身的配置 |

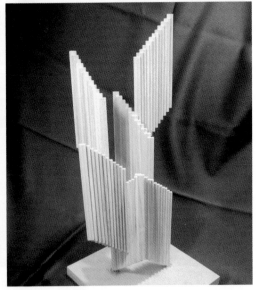

| 6-7c | 上下位置的配置 I |

| 6-7d | 上下位置的配置 II |

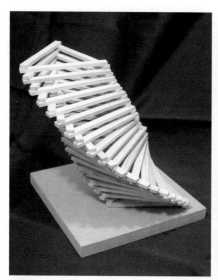

6-7e 上下位置的配置 III

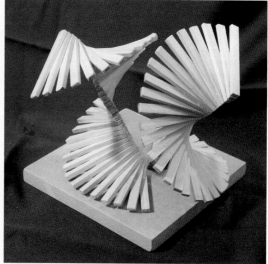

6-7f 左右位置的配置 I

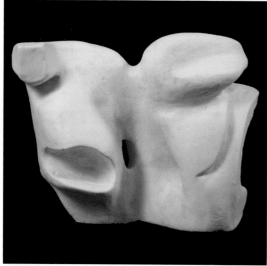

6-7g 左右位置的配置 II

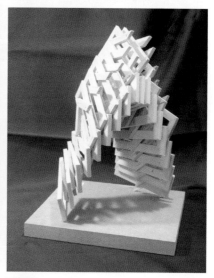

6-7h 左右位置的配置 III

七、軸向方法

軸向方法有稱為放射狀，是以一中心軸做基準，往四方發散的構成形式，可造成動感的現象。軸向構成形體在方向上的定位分為角度、高度及本身的量度（長度）三種，此三種因素決定了以「方向」為主要條件的形體。角度分為垂直、水平、傾斜和圓周角度四種特性，水平方向具有安定、冷靜及和平的感覺，傾斜角方向則具有多變、特殊和靈活的感覺，圓周方向有動感和活潑性。而高度乃是以層次的高低決定其條件，而量度乃是決定方向特性在延伸的傾向，如果量度大，方向的傾向就越明顯，延伸感就越重。尤其是在作群體單元體構成時，方向是決定「形」變化構成的命脈。

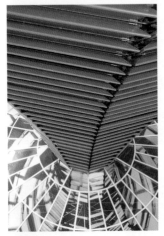
6-8a 軸向方法有稱為放射狀

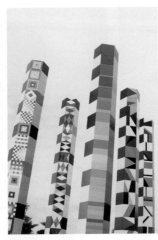
6-8b 軸向的構成

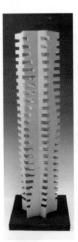
6-8c 垂直軸向的構成（左）

6-8d 垂直軸向的構成（右）

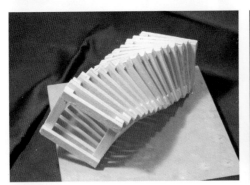
6-8e 水平軸向的構成

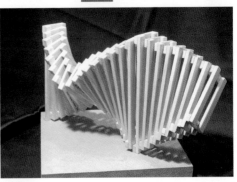
6-8f 水平軸向的構成

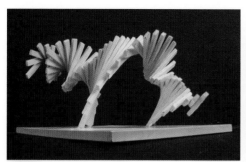

6-8g　傾斜軸向的構成

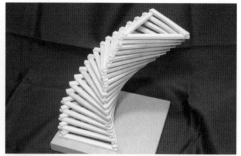

6-8h　傾斜軸向的構成

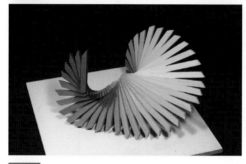

6-8i　圓周角度軸向的構成

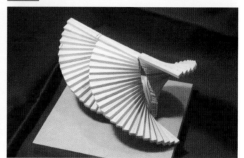

6-8j　圓周角度軸向的構成

八、分割方法

　　在立體構成中作規則性或不規則性的分配，以面積領域進行等分或不等份的方式完成構成，稱為分割。分割形式一般都以數學幾何的原理，例如相等方式、等差級數或等比級數作為分割的依據，而特殊的分割可以自由分割法。分割構成有平行分割、垂直分割、交叉分割與自由分割等四種。

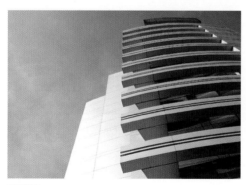

6-9a　建築分割構成

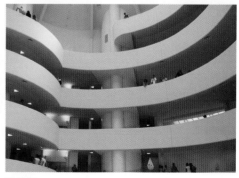

6-9b　室內空間分割構成

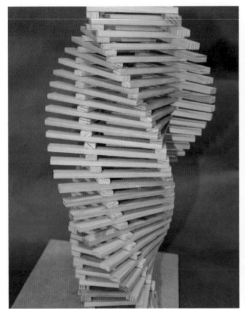

6-9c 平行分割構成 I

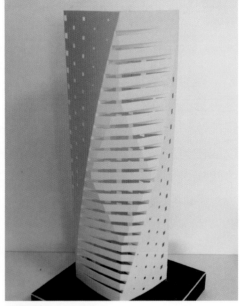

6-9d 平行分割構成 II

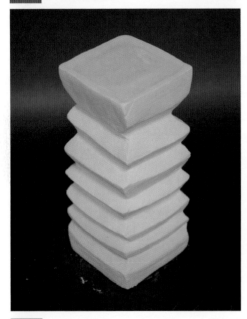

6-9e 平行分割構成 III

6-9f 平行分割構成 IV

6-9g 垂直分割構成 I

6-9h 垂直分割構成 II

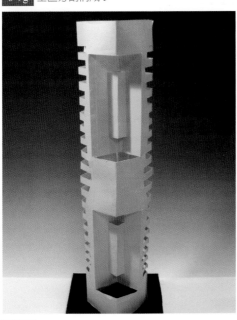

6-9i 垂直分割構成 III

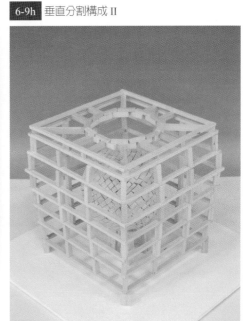

6-9j 垂直分割構成 IV

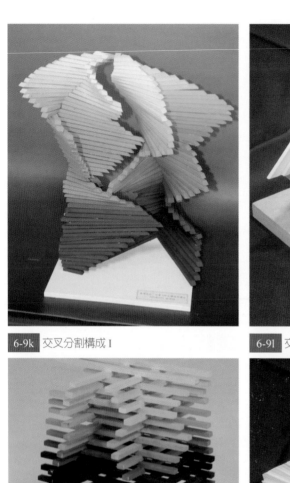

6-9k 交叉分割構成 I

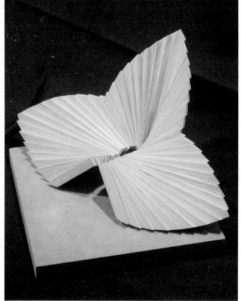

6-9l 交叉分割構成 II

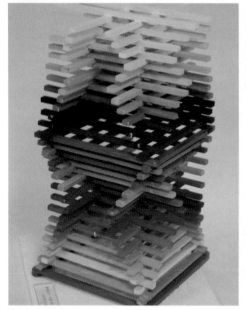

6-9m 交叉分割構成 III

6-9n 交叉分割構成 IV

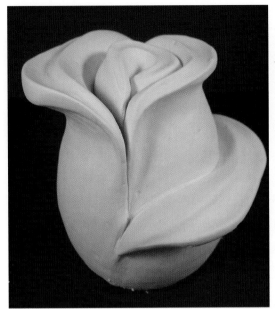

6-9o 自由分割構成 I

6-9p 自由分割構成 II

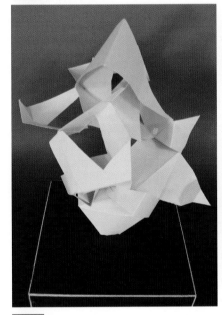

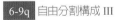
6-9q 自由分割構成 III

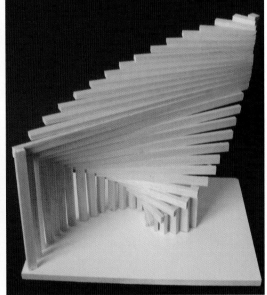

6-9r 自由分割構成 IV

重點整理

　　立體構成方法並非是一種不變的法則，它是在進行相同或不同的構成元素的形成，是否達到構成目標，主要是在實施不同形式的構成行為。構成方法乃是針對立體造形而應用的創作手法，需經過藝術家或設計師精心營造，應用素材或利用構成的創作法則等，構成的美的現象。根據造形的各種方法探討，立體構成方法有位置、方向、量感、動感、大小及空間六種形式。

一、重疊方法

　　重疊為把兩種以上的元素相組合，形成相互交集或聯合的組合現象。重疊的安排可造成結構的穩定感、組織、形式、方向等的變化，構成形體中的任何基本元素均佔有位置，只是各個位置的不同。

二、方向方法

　　方向是形成立體構成的條件之一，「位置」是形體在空間中所佔領的地位，而「方向」是在佔領的地位中本身的方位，兩者關係密切且亦是相互的影響對方。構成元素在方向上的定位分為角度、高度及位置的傾向三種，此三種因素決定了以「方向」為主要條件的形體。

三、量感方法

　　量感為造形上的基本元素組合後的數量、體積或尺寸，給予人在視覺上或心理上有豐滿度的現象。例如：由線形元素的群體組合，就可形成面形，而由面形的群體組合就可形成塊狀體組合。因此，量感形式可增加形體在空間上的地位。

四、空間方法

空間是立體構成中最不可缺少的形式，甚至在平面構成中也須有空間的安排才能讓畫面美化，空間形式為構成元素與構成元素之間產生某種程度的距離關係，空間的現象就會形成，空間構成可使用任何點、線、面、立體或是平面元素組合，只要在構成中能讓各元素之間產生實與虛的關係，就可完全的詮釋空間的存在了。

五、模矩方法

自古以來，建築藝術所關心的美學問題，是一種和諧理論的應用，在古希臘羅馬文化中，比例美學形式大量的使用於建築體上，以比例的概念而言，在早期，數學家畢達哥拉斯（Pythagoras）就已從音樂和數學之間的關系得出"萬物皆數" 的概念。

六、配置方法

任何形體均佔有位置，只是各個位置的不同，形體在位置上的關係不外前後、上下、遠近或是左右之層次，以堆積的線材、面材或塊材而言，位置的配置是否恰當，高度與間隔的問題等都需小心的處理。

七、軸向方法

軸向方法有稱為放射狀，是以一中心軸做基準，往四方發散的構成形式，可造成動感的現象。軸向構成形體在方向上的定位分為角度、高度及本身的量度（長度）三種，此三種因素決定了以「方向」為主要條件的形體。

八、分割方法

在立體構成中作規則性或不規則性的分配，以面積領域進行等分或不等份的方式完成構成，稱為分割。分割形式一般都以數學幾何的原理，例如相等方式、等差級數、等比級數作為分割的依據，而特殊的分割可以自由分割法。分割構成有平行分割、垂直分割、交叉分割與自由分割等四種。

第七章
立體構成應用

 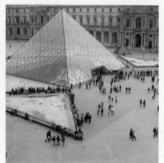

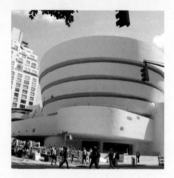

　　透過立體構成的訓練，可以養成立體概念、材料特性、構成形式、構成方法等，最終可以應用在實體的造形成品，包括工業產品、手工藝、環境景觀、公共藝術、展示空間與建築物等，立體構成原理是最重要的思考方向。

第七章
立 體 構 成 應 用

一、工 業 產 品 造 形

　　產品之機能必須建立在工程、美學、生理及心理上之要件，目的在如何讓使用者透過產品的操作，滿足其需求。產品的造形介於人與產品之間，是人與產品溝通的媒介。當美麗的外觀加上完整之機能產品時，讓人使用之後能感覺到舒適與滿足感。另外，產品所在的操作環境因素考量亦相當的重要。所以，良好的產品是應具備美的形態造形與完整的機能造形，並包括使用者的介面、材料等，才能完全發揮產品設計的功能。產品在今日的生活已充斥了整個社會的角落。產品是為了使用而設計，其必須考慮的重點為使用時的情形或經濟效益。

　　產品的功能即其生命，失去其功能便無存在之必要，故在造形上必須考量其功能之使用。在功能造形上，必須考慮人因工程及產品附加價值之考量。例如電話機握把功能為使人手掌握，則需配合人手之尺寸及形狀為扁狀或橢圓柱形，汽車的駕駛座排檔與操控面板等，都有人因工程的考量。

　　另外，影響產品造形的因素，從生產技術、材料的使用、操作上的人機界面問題，乃至於社會文化背景或生活環境的考量等，都是設計師需考量的問題，這些因素都個別的主導造形的構成，同時各種條件之間也彼此相互影響。如何合理地顧及到各個與造形有關的因素，乃是產品設計過程的重點。再而，產品創造的目的，是為了滿足使用者的需求而設計。所以，不只是以機能作為訴求，另外讓消費者在使用產品時感覺到舒適的氣氛並滿足其功能之需要，乃是產品所應具備的基本條件。

7-1 好的產品是應具備美的形態造形與完整的機能
造形

7-2 產品需考量操作上的人機界面

7-3 產品創造的目的，是為了滿足使
用者的需求而設計。

7-4 產品須讓消費者在使用產品時感覺到舒適的氣氛

二、手工藝造形

　　工藝造形種類繁多，包括有飾品設計、陶藝設計、玻璃藝術、木雕藝術、家具設計、石雕藝術、紙雕藝術、蛋雕藝術與法瑯瓷等。工藝造形非常的廣泛舉凡幾何形、自然形、自由形等都可以塑造的出來，要視其材料的特性而定，一般材料都有其可塑性、延展性、收縮性等。以工藝品創作的動機而言，大多是在進行單件或是少量藝品的創作，提供收藏、觀賞或使用功能，因為以純手工製作的藝術品，作出兩件相同作品的可能性很低，而且製作過程繁雜，甚至失敗率高。

　　而手工藝技法是由傳統手工技藝傳承下來的手工業技術。凡以手工技術製作的物件可歸屬為工藝，其所呈現出的創作品則稱為手工藝設計，手工藝隨著技術的改良一直在進展，到了機械與電腦數位加工的時代，有了模具的量產、雷射切割的加工、3D 列印等技術發明了以後，工藝的製作型式做了更大的改變。

7-5 飾品設計

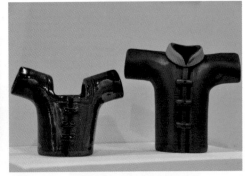

7-6 陶藝設計

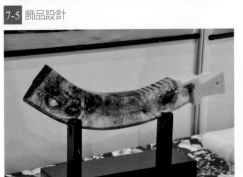

7-7 玻璃藝術

7-8 木雕藝術

三、環境景觀造形

　　環境景觀造形已不只是考慮環境本身的存在性而已，還必須考慮的因素為其本身所在周遭各種事物或本身所象徵的實質意義。其周遭的事物，包括行走的路人、活動的車輛和其他環境中的一景一物等。環境設計乃是以營造理想的生活空間為主，例如社區的規劃、公園中花、草、雕塑品的安排、戶外遊憩空間規劃等，其間常依場所之需要而設置小橋、閣樓、牌坊、雕塑、座椅與遊樂設施等。

7-9　環境景觀造形

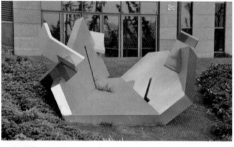
7-10　景觀雕塑品

四、公共藝術造形

　　公共藝術（Public Art）造形屬於環境景觀設計的範疇，它有實際存在的立體空間條件，與人類生活息息相關，有助於提升人類生活品質，無論是戶內的展覽館、生活空間、商業空間，或者是戶外的開放性遊樂景觀、街道、雕塑公園或建築物廣場等，公共藝術造形所扮演的角色相當的重要。它成為人類精神文化表達的媒介，象徵文化傳統與歷史意義。

　　公共藝術由於它面對的是公眾，所以被稱為公共或公眾的藝術。德國在過去都是一直以「建物上的藝術」稱呼公共藝術，認為公共藝術本身是沒有材質和面貌上的差異，從「精神」與「形象」兩種層面來探討的話，可發現公共藝術有其豐富的內涵存在。

　　公共藝術造形的方式有好幾種，一般以雕塑的形式較為普遍，花園植樹的規劃最主要在綠化環境；另外，遊戲空間也是會考慮到的空間形式。中國的庭園設計亦難免會夾雜一些類似公共藝術造形物，例如小橋、假山或涼亭等。國際知名華裔建築師貝聿銘認為：「貝氏的建築乃結合了建築與藝術的空間效果表現，他所設計的建築物中庭，喜歡擺置雕塑品，使空間與雕塑、雕塑與建築三者在中庭的互動關係中，不單單為了視覺的享受，更扮演了積極的角色。」貝氏的建築物與公共藝術品相互的功效已達到了錦上添花的境界。

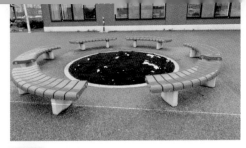

7-11 公共家具

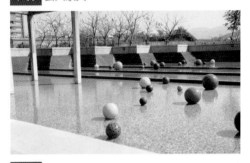

7-12 戶外遊憩空間

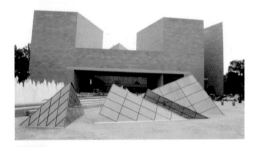

7-13 公共藝術造形屬於環境景觀設計的範疇

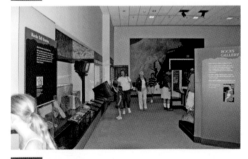

7-14a 博物館展示空間

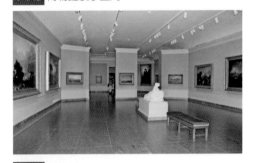

7-14b 美術館的室內空間

五、展示空間造形

展示空間須營造出造形的美感，因此，在展示空間造形構成之中，美的原則也是必須考慮的重點之一，並藉著造形要素的心理現象，使觀賞者對呈現造形的認知、意象都有明確的了解，對空間的感覺產生安心與舒適。因此造形的比例感、平衡感與律動感對展示空間而言，都是設計上所需要考慮的因素。展示按其型式可分為博物館展示、展覽會場展示、商店展示與銷售中心展示等。

室內空間與展示空間不同。室內空間乃是提供生活居住環境的場所，所考慮到的是以人類生活習慣的方式為重心去規劃空間；而展示空間是以多人短時間參觀為主的形式去處理；再而，室內空間設計也必須配合建築內部機能與形式的整體規劃。環顧現代建築多採用可變機能的空間規劃，對室內空間安排的形式，也依使用者的需要採取設計，對講究個性化的現代人而言，就顯得格外重要，其規劃的方式包括空間格局、採光、方位、動線及傢具擺置等。

六、建築物造形

　　建築（Architecture）名詞的解釋相當的廣泛，以造形的角度而言，它是一種實體，又是一種空間，是藝術的產品，但相對的又是一種機能主義的現象。建築有其超然地位存在的條件，建築就專家的眼光而言應該不只是它本身的形體而已。建築是文化活動的一環，社會性的產物，建築造形的藝術效果，都需要與其周遭的環境充份配合。以建築視覺環境的因素而言，整體的設計比個體的設計更重要。以居住或某些特有功能性之需求，如辦公、展示、娛樂場所或學校等，它包含著美學與機能存在因素的一種實質結構。建築構成需考慮到個體、動線、空間及它對附近環境的影響。

　　建築造形乃是指依建築物的機能、結構與造形所做的整體設計。主要包括住宅、學校、公司、工廠及商店等。建築物造形也必須與附近的景觀及環境相互配合，以免因建築物本身的造形破壞了整體的規劃，就如建築師佛西倫 (Henri Focillon) 所言：「建築藝術本身深藏的獨特性在於其內部全體，建築藝術經過付予這個中空的空間以確定其外觀之後，創作了其獨有的天地」無疑的，其外部的「形」及「輪廓」確實在自然界插入了一種新的、完全人類的因素在裏面。常常會給予一致性、協調性並增添一些意外的現象，創造出空間的概念。

7-15a 雕塑形式的公共藝術

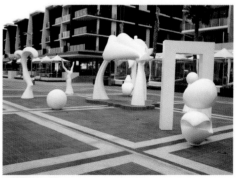

7-15b 空間與雕塑、雕塑與建築合一

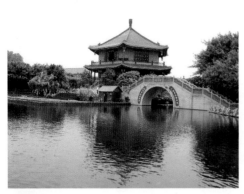

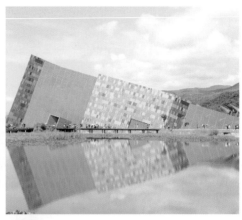

7-16 中國風的小橋、假山或涼亭公共藝術

7-17 建築物也是公共藝術的一種

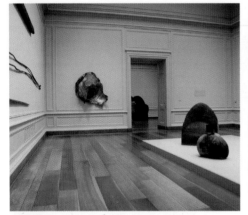

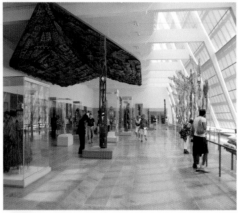

7-18 展示空間須營造出造形的美感

7-19 博物館的展示空間

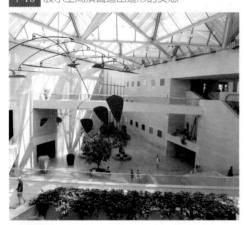

7-20 貝聿銘在設計博物館展示空間之採光相當的重視

7-21 室內空間必須配合建築內部機能與形式的整體規劃

7-22 建築造形的藝術效果

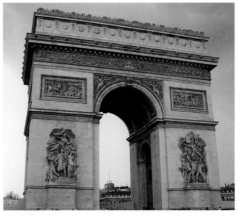

7-23 建築有其超然地位存在的條件

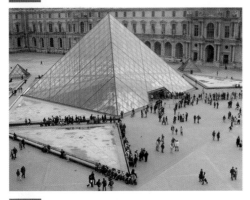

7-24 建築物造形也必須與附近的景觀及環境相互配合

7-25 建築造形乃是指依建築物的機能、結構與造形所做的整體設計

7-26 商業大樓建築

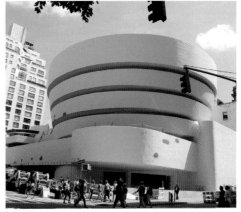

7-27 博物館建築

重點整理

一、工業產品造形

產品之機能必須建立在工程、美學、生理及心理上之要件，目的在如何讓使用者透過產品的操作，滿足其需求。產品的造形介於人與產品之間，是人與產品溝通的媒介。當美麗的外觀加上完整之機能產品時，讓人使用之後能感覺到舒適與滿足感。另外，產品所在的操作環境因素考量亦相當的重要。另外，影響產品造形的因素，從生產技術、材料的使用、操作上的人機界面問題，乃至於社會文化背景或生活環境的考量等，都是設計師需考量的問題，這些因素都個別的主導造形的構成，同時各種條件之間也彼此相互影響。

二、手工藝造形

工藝造形種類繁多，包括有飾品設計、陶藝設計、玻璃藝術、木雕藝術、家具設計、石雕藝術、紙雕藝術、蛋雕藝術與法瑯瓷等。工藝造形非常的廣泛舉凡幾何形、自然形、自由形等都可以塑造的出來，凡以手工技術製作的物件可歸屬為工藝，其所呈現出的創作品則稱為手工藝設計。

三、環境景觀造形

環境景觀造形已不只是考慮環境本身的存在性而已，還必須考慮的因素為其本身所在周遭各種事物或本身所象徵的實質意義。其周遭的事物，包括行走的路人、活動的車輛和其他環境中的一景一物等。

四、公共藝術造形

　　公共藝術（Public Art）造形屬於環境景觀設計的範疇，它有實際存在的立體空間條件，與人類生活息息相關，有助於提昇人類生活品質，無論是戶內的展覽館、生活空間、商業空間，或者是戶外的開放性遊樂景觀、街道、雕塑公園或建築物廣場等，公共藝術造形所扮演的角色相當的重要。它成為人類精神文化表達的媒介，象徵文化傳統與歷史意義。

五、展示空間造形

　　展示空間須營造出造形的美感，因此，在展示空間造形構成之中，美的原則也是必須考慮的重點之一，並藉著造形要素的心理現象，使觀賞者對呈現造形的認知、意象都有明確的了解，對空間的感覺產生安心與舒適。因此造形的比例感、平衡感與律動感對展示空間而言，都是設計上所需要考慮的因素。展示按其型式可分為博物館展示、展覽會場展示、商店展示與銷售中心展示等。

六、建築物造形

　　「建築」（Architecture）名詞的解釋相當的廣泛，以造形的角度而言，它是一種實體，又是一種空間，是藝術的產品，但相對的又是一種機能主義的現象。建築有其超然地位存在的條件，建築就專家的眼光而言應該不只是它本身的形體而已。建築是文化活動 的一環，社會性的產物，建築造形的藝術效果，都需要與其周遭的環境充份配合。

參考文獻

一、中文書目

1. 王文科，1995，《教育研究法》，台北，五南圖書公司。

2. 王秀娟等七人合著，1992，《現代藝術與都市景觀設計》，台北，台北市立美術館。

3. 王受之，1997，《世界現代設計》，台北，藝術家出版社。

4. 王建柱，1993，《室內設計學》，台北，藝風堂出版社。

5. 王紀鯤，1997，《建築設計與教學》，台北，胡氏圖書出版社。

6. 王無邪，1994，《平面設計原理》，台北，雄獅圖書公司。

7. 王無邪，1994，《立體設計原理》，台北，雄獅圖書公司。

8. 王無邪，1995，《平面設計基礎》，台北，藝術家出版社。

9. 王錦堂，1976，《體系的設計方法初階》，台北，遠東圖書公司。

10. 王錦堂，1984，《建築設計方法論》，台北，台隆書店。

11. 王錦堂，1986，《論建築創意》，台北，遠東圖書公司。

12. 王錦堂，1986，《論建築創意》，台北，遠東圖書公司。

13. 王錦堂，1994，《環境設計應用行為學》，台北，東華書局。

14. 王錦堂，1994，《環境設計應用行為學》，台北，東華書局。

15. 王濟昌，1994，《美學論文集》，台南，世一書局。

16. 丘永福，1994，《設計基礎》，台北，藝風堂出版社。

17. 田曼詩，1993，《美學》，台北，三民書局。

18. 朴先圭，1989，《繪畫思想與造形理論》，台北，新形象出版社。

19. 朱文一，1993，《空間、符號、城市》，中國北京，中國建築工藝出版社。

20. 何秀煌，1981，《思想方法導論》，台北，三民書局。

21. 何秀煌，1987，《邏輯 - 邏輯的性質與邏輯的方法導論》，台北，東華書局。

22. 何秀煌，1992，《邏輯》，台北，東華書局。

23. 何秀煌，1996，《我的哲學提綱》，台北，三民書局。

24. 余東升，1995，《中西建築美學比較研究》，台北，洪葉文化事業。

25. 吳志誠，1982，《產品與工業設計》，台北，北星圖書公司。

26. 吳瑪俐，1997，《德國公共空間藝術新方向》，台北，藝術家出版社。

27. 吳澤義，1997，《米開朗基羅》，台北，蘇俄圖書公司。

28. 呂清夫，1984，《造形原理》，台北，雄獅圖書公司。

29. 呂清夫，1996，《後現代的造形思考》，高雄，炎黃藝術股份有限公司。

30. 李天來，1992，《視覺設計》，台北，北星圖書公司。

31. 李玉龍，1982，《近代設計史》，台北，六合出版社。

32. 李玉龍，1994，《應用色彩》，台北，藝風堂出版社。

33. 李澤厚，1996，《中國現代思想史論》，台北，三民書局。

34. 李澤厚，1996，《批判哲學的批判――康德述評》，台北，三民書局。

35. 李薦宏，1979，《工業設計與形態研究》，台北，六合出版社。

36. 李薦宏，1995，《形、生活與設計》，台北，亞太圖書出版社。

37. 李薦宏、賴一輝，1973，《造形原理》，台北，國立編譯館。

38. 周敬煌，1983，《工業設計、工業產品發展之依據》，台北，大陸書店。

39. 季鐵男，1993，《思考的建築》，台北，時報文化出版公司。

40. 官政能，1995，《產品物徑》，台北，藝術家出版社。

41. 林保堯，1997，《公共藝術的文化觀》，台北，藝術家出版社。

42. 林品章，1986，《商業設計》，台北，藝術家出版社。

43. 林品章，1990，《平面設計基礎》，台北，星狐出版社。

44. 林品章，1990，《基本設計》，台北，藝術家出版社。

45. 林振陽，1993，《造形（二）》，台北，三民書局。

46. 林書堯，1971，《視覺藝術》，台北，國立台灣藝術專科學校。

47. 林書堯，1987，《基本造形學》，台北，維新書局。

48. 林書堯，1995，《色彩認識論》，台北，三民書局。

49. 林崇宏，1995，《造形基礎》，台北，藝風堂出版社。

50. 林崇宏，1997，《平面造形基礎》，台北，亞太出版社。

51. 林崇宏，1997，《基礎設計》，台北，大中國圖書公司。

52. 林崇宏，1998，設計原理，台北，全華科技圖書公司，頁 3。

53. 林崇宏，1999，造形、設計、藝術，台北，頁 53-56。

54. 林貴榮，1992，《都市配備與街道景觀》，台北，藝術家出版社。

55. 林貴榮，1994，《都市配備與街道景觀》，台北，藝術圖書公司。

56. 林群英，1996，《藝術概論》，台北，全華科技圖書公司。

57. 林銘泉，1993，《造形（一）》，台北，三民書局。

58. 邱永福，1994，《造形原理》，台北，藝風堂出版社。

59. 邱永福，1995，《圖文編輯》，台北，藝風堂出版社。

60. 星 韓，1994，《造型藝術美學》，台北，洪葉文化事業公司。

61. 段家鋒、孫正豐、張世賢，1995，《論文寫作研究》，台北，三民書局。

62. 胡弘才，1997，《建築企劃論》，台北，建築情報出版社。

63. 倪再沁，1997，《台灣公共藝術的探索》，台北，藝術家出版社。

64. 孫全文，1985，《建築中之中介空間》，台北，胡氏圖書公司。

65. 孫全文，1985，《建築中之中介空間》，台北，胡氏圖書公司。

66. 孫全文，1986，《當代建築學理論之研究》，台北，詹氏書局。

67. 徐學明，《建築藝術造形》，香港，時代建築研究社。

68. 翁英惠，1994，《造形原理》，台北，正文書局。

69. 馬英哲，1983，《現代視覺設計》，台北，大陸書店。

70. 高千惠，1997，《芝加哥公共藝術現代化運》，台北，藝術家出版社。

71. 高俊茂，1989，《草圖設計完稿技法》，台北，星狐出版社。

72. 張紹勳，2001，《研究方法》，台中，滄海書局。

73. 梁蔭本，1991，《圖案設計畫法》，台北，藝術圖書公司。

74. 梁蔭本，1996，《走我自己的路》，台北，三民書局。

75. 許和義等十二人合著，1995，《遙望羅丹》，台北，台北市立美術館。

76. 郭少宗，1992，《從景觀雕塑到雕塑公園》，台北，藝術家出版社。

77. 郭少宗，1994，《從景觀雕塑到雕塑公園》，台北，藝術圖書公司。

78. 郭少宗，1997，《認識環境雕塑》，台北，藝術家出版社。

79. 陳文印，1997，《設計解讀》，台北，亞太圖書公司。

80. 陳秉璋等八人合著，1996，《後現代美學與生活》，台北，台北市立美術館。

81. 陳振輝，1995，《中國現代造形觀》，台北，銀禾文化事公司。

82. 陳寬祐，1993，《基礎造形》，台北，新形象出版社。

83. 陳燕靜，1997，《水景公共藝術》，台北，藝術家出版社。

84. 陸蓉之，1994，《公共藝術的方位》，台北，藝術圖書公司。

85. 彭一剛，1980，《建築空間組合論》，台北，地景企業公司。

86. 彭一剛，1980，《建築空間組合論》，台北，地景企業公司。

87. 曾坤明，1979，《工業設計的基礎》，台北。

88. 曾昭旭等九人合著，1793，《生活美學》，台北，台北市立美術館。

89. 黃天中、洪英正合著，1996，《心理學》，台北，台北市立美術館。

90. 黃文雄、簡茂發，1994，《教育研究法》，台北，師大書苑。

91. 黃世輝、吳瑞楓，1992，《展示設計》，台北，三民書局。

92. 黃光雄，1995，《教學原理》，台北，師大書苑。

93. 黃光雄，1995，教學原理，台北，師大書苑。

94. 黃建敏，1997，《生活中的公共藝術》，台北，藝術家出版社。

95. 黃健敏，1992，《美國公眾藝術》，台北，藝術家出版社。

96. 黃健敏，1995，《貝聿 的世界》，台北，藝術家出版社。

97. 黃碧端等八人合著，1996，《美的呈現》，台北，台北市立美術館。

98. 楊清田，1992，《反轉錯視原理與圖形設計研究》，台北，藝風堂出版社。

99. 楊裕富，1997，《設計、藝術、史學與理論》，台北，田園出版社。

100. 楊裕富，1998，《設計的文化基礎》，台北，亞太出版社。

101. 葉　朗，1993，《現代美學體系》，台北，書林出版公司。

102. 董勝忠，1992，《材料的認識與應用》，台中，名閣出版社。

103. 虞君質，1991，《藝術概論》，台北，大中國圖書公司。

104. 靳埭強，1985，《平面設計實踐》，台北，藝術家出版社。

105. 漢寶德，1971，《建築的精神向度》，台北，境與象出版社。

106. 漢寶德，1971，《建築的精神向度》，台北，境與象出版社。

107. 漢寶德，1995，《建築與文化近思錄》，台北，國立歷史博物館。

108. 管倖生，1992，《廣告設計》，台北，三民書局。

109. 劉　俐，1997，《日本公共藝術生態》，台北，藝術家出版社。

110. 劉育東，1996，《建築的涵意》，台北，胡氏圖書出版社。

111. 劉育東，1996，《建築的涵意》，台北，胡氏圖書出版社。

112. 劉思量，1992，《藝術心理學》，台北，藝術家出版社。

113. 歐秀明，1994，《應用色彩學》，台北，雄獅圖書公司。

114. 鄭　乃，1997，《藝術家看公共藝術》，台北，藝術家出版社。

115. 鄭國裕、林磐聳，1992，《色彩計劃》，台北，藝風堂出版社。

116. 謝攸青，1995，《藝術鑑賞教學內容》，台北，台北市立美術館。

117. 釋聖嚴，1992，《禪的生活》，台北，台北英文雜誌社。

二、英文書目

1. Adams, James 1978,〈Conceptual Blockbusting〉, Norton & Company, New York, USA.

2. Albers, Josef, 1961,〈Despite Straight Lines〉, Yale University Press, New Haven, Ct. USA.

3. Alexander, Christopher, 1970,〈Notes on the Synthesis of Form〉, Resident & Fellows of Harvard College, London, UK.

4. Alexander, Christopher, 1970,〈Notes on the Synthesis of Form〉, President & Fellows of Harvard College, London, UK.

5. Archer, Bruce L. 1963,〈Systematic Method for Designers〉, Reprinted from Design, London, UK.

6. Arnheim, Rudolf, 1954,〈Art and Visual Perception〉, University of California Press, Los Angeles, USA.

7. Atkins, Stephen T, 1989, Critical Paths,〈Design for Secure Travel〉, The Design Council, United Kingtom.

8. Ballinger, Louise Bowen, 1969,〈Space and Design〉, Van Nostrand Reinhold, New york, USA.

9. Baxter, Mike, 1995,〈Product Design〉, Chapman & Hall, London, UK.

10. Beardslee, David C. and Michael Wertheimer, 1958,〈Readings in Perception〉, Nostrand C. Inc. Princeton, NJ USA.

11. Berlo, David K. 1960,〈The Process of Communication〉, Holt, Reinehart & Winston, New York, USA.

12. Bernsen, Jens, 1989,〈Why Design?〉, The Design Council, United Kingdom.

13. Blake, Avril, 1984,〈Misha Black〉, The Design Council, United Kingdom.

14. Bloomer, Carolyn M. 1990,〈Principles of Visual Perception〉, Design Press, New York, USA.

15. Bolian, Polly, 1971,〈The Language of Communication〉, Franklin Watts Inc. New York, USA.

16. Bro, Lu 1978,〈Drawing: A Studio Guide〉, Horton Company, New York, USA.

17. Buchanan, Richard and Margolin, Victor, 1995,〈Discovering Design〉, The University of Chicago Press, Chicago, USA.

18. Burgess, John H. 1989, 〈Human Fuman Factors in Industrial Design〉, TAB Professional and Reference Books, Pennsylvania, USA.

19. Chriselin, Brewster, 1952,〈The Creative Process A Symposium〉, University of California Press, Berkeley CA, USA.

20. Collier, Graham, 1967,〈Form, Space and Vision〉, Prentice-Hall, New Jersey , USA.

21. Collins, Michael, 1987,〈The post Modern Object〉, Academy Group Ltd., London, UK.

22. Collins, Michael, 1987,〈The Post-Modern Object〉, Academy Group Ltd., London, UK.

23. Cooper, Rachel and Press Mike, 1995, 〈The Design Agenda〉, John Wiley & Sons, New York, USA.

24. Critchlow, Keith, 1987, 〈Order in Space〉, Thames & Hudson, New York, USA.

25. Cross, Nigel, Christiaans Henri, Dorst Kees, 1996, 〈Analysing Design Activity〉, John Wiley & New York, USA.

26. Cross, Nigel, Christiaans, Henri and Dorst, Kees, 1996, 〈Design Activity〉, John Wiley & Sons Ltd. New York. USA.

27. Cross, Nigel, Dorst, Kees, and Roozenburg, Norbert, 1991, 〈Research in design thinking, Delft University Press, The Netherlands.

28. Crowe, Norman, and Paul Laseau, 1984, 〈Visual Notes for Architects and Designers〉, Van Nostrand Reinhold, New York, USA.

29. Dember, William N. 1960, 〈The Psychology of Perception〉, Holt, Rinchart & Winston, New York.

30. Doblin, Jay, 1956, 〈A New System for Designess〉, Whitney Publications, new York, USA.

31. Donis, Dondis, 1973, 〈A Primer of Visual Literacy〉, 1st Ed. MIT Press, Cambridge MA, USA.

32. Dreyfuss, Henry, 1972, 〈Symbol Sourcebook〉, McGraw-Hill, New York, USA.

33. Edwards, Dave/Hanks, Kurt and Belliston, Larry, 1977, 〈Design yourself〉, TAB Professional and Reference Books, Pennsylvania, USA.

34. Ernst, Bruno, 1986, 〈Optical Illusions〉, Benedikt Taschen Verlag, Germany.

35. Farugue, Omar, 1984, 〈Graphic Communication As a Design Tool〉, Van Nostrand Reinhola Co. New York, USA

36. Fisher, Mary P. & Zelanski, Paul, 1981, 〈Shaping Space〉, 1st Holt Rinhart & Winston Inc. FL, USA.

37. Forseth, Kevin, with David Vaughan, 1980, 〈Graphics for Architecture〉, Van Nostrand Reinhold, New York, USA.

38. Frank, Peter, 1987, 〈Design Center Stuttgart〉, Landesgewerbeam Baden-Wurttemberg, Mackie, West Germany,

39. Ghyka, Matila, 1964, 〈The Geometry of Art and Life〉, Sheed and Ward, New York, USA.

40. Gibson, James J. 1950, 〈The Perception of the Visual World〉, Houghton Mifflin, Boston, MA. USA.

41. Gilhooly, K.J. 1996, 〈Thinking, Diredted, undirected and creative〉, Academic Press Harcourt Brace & Company, New York, USA.

42. Grand, Luigina De, 1986, 〈Theory and Use of Color〉, Harry H. Abrams Inc., New York, USA.

43. Green, Peter, 1974, 〈Design Education〉, BT Batsford Limited, London, UK.

44. Hambidge, Jay, 1946, 〈The Elements of Dynamic Symmetry〉, W. W. Norton, New York, USA.

45. Hamilton, Nicola, 1985, 〈From Spitfire to Microchip〉, The Design Council, United Kingdom.

46. Hanks, Kurt and Larry Belliston, 1980, 〈Draw A Visual Approach to Thinking, learning and Communicating〉, 1st Ed. William Kaufmann, Inc., Los Altos, CA, USA.

47. Hannah, G. G., (2002) Elements of Design, New York: Princeton Architectural Press, pp.42.

48. Harbison, Robert, 1991, 〈The Built, the Unbuilt and The Unbuildable〉, First MIT Press, Cambridge, MA. USA.

49. Hemmessey, James and Victor Papanek, 1973, 〈Nomadic Furniture〉, Pantheon Books, New York.

50. Hora, Mies R. 1981, 〈Design Elements〉, The Art Direction Book Company, New York, USA.

51. Itten, Johannes, 1987, 〈Design & Form〉, Thames Hudson, New York, SA.

52. Jenny Peter, 1980, 〈The Sensual Fundamentals of Design〉, Verlagder Fachvereine an den Sehweizerischen, Eurich, Switzerland.

53. Jones, Terry, 1990, 〈Instant Design〉, Architecture Design and Technology Press, United Kingdom.

54. Kaufman, A. 1968, 〈The Science of Decision-Making〉, New York, USA.

55. Kim, Min-son, 1991, 〈A problem-solving paradigm in action in computer-aided industrial design〉, New York University, New York, USA.

56. Kim, Steven H. 1990, 〈Essence of Creativity〉, Oxford University Press, New York, USA.

57. Kress, Gunther and Leeuwen, Theo van, 1996, 〈Reading Images The Grammar of Visual design〉, Routledge Cor, New York, USA.

58. Larkin, Eugene, 1985, 〈The Search for Unity〉, WM. C. Brawn Publisher, Iowa, USA.

59. Laur, David A. 1979, 〈Design Basics〉, Holt, Rienhart & Winston, New York, USA.

60. Lawley, Leslie W. 1965, 〈A Basic Course in Art〉, Boston Book and Art Shop, MA, USA.

61. Lindinger, Herbert, 1990, 〈Ulm Design〉, Ernst & Sohn Verlag, Berlin, West Germany.

62. Lones, J. Christopher, 1984, 〈Essays in Design〉, John Wiley & Sons Ltd., New York, USA.

63. Lupton, Ellen and Miller, Abbott, 1993, 〈The bauhaus and Design theory〉 1st Ed. Thames and Hudson, New York, USA.

64. Mackie RDI, George, 1986, 〈Royal Designers on Design〉, The Design Counil, United Kingdom.

65. Mager, Robert F. 1962, 〈Preparing Instructional Objectives〉, Fearon Publishers, CA. USA.

66. Margolin, Victor and Buchanan, Richard 1995, 〈The Idea of Design/ A Design Issues Reader〉, The MIT Press, Cambridge, MA, USA.

67. McDermott, Catherine, 1987, 〈Street Style, British Design in the 80s〉, The Deign Council, United Kingdom.

68. McKn, Robert H. 1980, 〈Experiences in Visual Thinking〉, Pacific Grove, CA USA.

69. Meador, Roy and Woolston, Donald C. 1934, 〈Creative Thinking Problem Solving〉, 1st Ed. Lewis Publishers, Inc. Michigan, USA.

70. Mloomer, Carolyn M., 1976, 〈The Principles of Visual Perception〉, Van Nostrand Reihold, New York, USA.

71. Nagy Moholy, 1947, 〈Vision in Motion〉, Paul Theobald & Co. Chicago, USA.

72. Nagy, Laszlo Moholy, 1947, 〈Abstract of an Artist〉, George Witenborn, New York, USA.

73. Neuman, Eckhard, 1992, 〈Bauhaus and Bauhaus People〉, Van Nostrand Reinhold, New York, USA.

74. Ocvirk, et al, 1990, 〈Art Fundamentals〉, WM. C. Brown Publishers, IA. USA.

75. Olsen, Shirley A. 1982, 〈Group Planning and Problem Solving Methods in Engineering Management〉, John Wiley and Sons, New York, USA.

76. Pearce, Peter and Pearce Susan, 1978, 〈Polyhedra Primer〉, Van Nostrand, New York, USA.

77. Pearce, Peter, 1978, 〈Structure in Nature is a Strategy for Design〉, Combridge, MA The Hit Press, USA.

78. Pearce, Susan and Pearce, Peter, 1980, 〈Experiments in Form〉, Van Nostrand Reinhold Com. Ontario, Canada.

79. Pirkl, James J. and Babic, Anna L. 1988,〈Guideline and Strategies for Designing Transgenerational Product: An Instructor Manual〉.

80. Richards, Brian, 1990,〈Transport in Cities〉, Architecture Design and Technology Press.

81. Roukes, Nicholas, 1988,〈Design Synectics〉, Davis Publications, Inc. MA, USA.

82. Rowe, Peter G. 1991,〈Design Thinking〉, The MIT Press, Cambridge, MA, USA.

83. Rowland, Anna, 1990,〈Bauhaus Sources Book〉, Van Nostrand Reinhola, New York, USA.

84. Samson, Richard, 1965,〈The Mind Bulder: A Self-Teaching Guide to Creative Thinking and Analysis〉, Dutton & Co. New York, USA.

85. Sausmare Z, Maurice de, 1964,〈Basic Design: The Dynamics of Visual Form〉, Renhold Publishing Corp. New York, USA.

86. Scott, Robert Gillam, 1951,〈Design Fundamantals〉, Mcgraw-Hill, New York, USA.

87. Sembach, Klaus-Jurgen, 1986,〈Into the Thirties〉, Thames and Hudson Ltd., London, United Kingdom.

88. Sparke, Penny, 1986,〈Did Britain Make It?〉, The Design Council, United Kingdom.

89. Stoops, Jack and Samuelson, Jerry, 1990,〈Design Dialogue〉, Davies Publication, Inc. Worcester, Massachusetts, USA.

90. Taylor, John F. A., 1964,〈Design and Expression in the Visual Art Dover〉, New York.

91. The Over Look Press, 1988,〈Raymond Loewy Industrial Design〉, The Over Look Press, New York, USA.

92. Thiel, Philip, 1983,〈Visual Awareness and Design〉, Univer of Washington Press, Seattle, USA.

93. Vickers, Graham, 1980,〈Style in Product Design〉, The Dsign Council London, UK.

94. Vonoech, Roger, 1983,〈A Whack on the Side of the head〉, Harper & Row, New York, USA.

95. Vredevoodg, John D. 1993,〈Excellence by Design〉, Kendall Hunt Publishing Company, Iowa, USA.

96. Whiteley, Nigel, 1987,〈Pop Design:Modernism To Mod〉, The Design Council, United Kingdom.

97. Wick, R. K., 2000, Teaching at the Bauhaus, Hatje Cantz Verlag, Germany, pp.15.

98. Wong, Wucius, 1986,〈Principles of Color Design〉, Van Nostrand Reinhold, New York, USA.

99. Wong, Wucius, 1987,〈Principles of Two-Dimensional Form〉, Van Nostrnd Reinhold, New York, USA.

三、翻譯書籍

1. 大智浩等四人合著,蘇茂生譯,1971,《工業設計製品預想圖》,台北,大陸書店。

2. 大智浩著,王秀雄譯,1968,《美術設計的基礎》,台北,大陸書店。

3. 大智浩著,陳曉岡譯,1983,《設計的色彩計劃》,台北,大陸書店。

4. 小林重順著，丘永福譯，1991，《造形構成心理》，台北，藝風堂出版社。

5. 日本建築學會著，王錦堂譯，1972，《設計方法》，台北，遠東圖書公司。

6. 瓦倫汀著，潘彪譯，1991，《實驗審美心理學—音樂詩歌篇》，台北，商鼎文化出版社。

7. 佐口七朗著，李新富審訂，1990，《圖案設計》，台北，藝風堂出版社。

8. 克里斯提安‧哥爾哈爾著，吳瑪俐譯，1991，《保羅克利》，台北，藝術家出版社。

9. 馬場雄二著，王秀雄譯，1968，《美術設計的點線面》，台北，台隆書店。

10. 高橋正人著，許和捷、康敏嵐審訂，1994，《視覺設計概論》，台北，藝風堂出版社。

11. 高橋正下原著，曾炳南、賴瓊琦校訂，曾劍峰譯，1987，《平面設計的基礎》，台北，大陸書店。

12. 基提恩著，劉英譯，1977，《時空與建築》，台北，銀來圖書公司。

13. 勝井三雄，神田昭夫，廣橋桂子著，林品章譯，1995，《Visual Design》，台北，龍溪圖書公司。

14. 朝倉直巳原著，朱柄樹、洪嘉永、林品章合譯，1994，《藝術設計的立體構成》，台北，龍溪圖書公司。

15. 朝倉直巳原著，呂清夫譯，1993，《藝術、設計的平面構成》，台北，北星圖書公司。

16. 朝倉直巳著，廖偉強譯，1993，《紙的立體構成與設計》，台北，大陸書店。

17. 榮久庵憲思原著，楊靜、賴屏珠譯，1989，《設計鑑賞》，台北，六合出版社。

18. 藤英昭著，林品章譯，1990，《平面構成》，台北，六合出版社。

19. Benedotto Croce 著，正中書局編審委員，1947，《美學原理》，台北，正中書局。

20. Berhard E. Burdek 著，胡佑宗譯，1996，《工業設計之產品造型歷史、理論及實務》，台北，亞太圖書公司。

21. Bruno Munari 著，曾堉、洪進丁譯，1996，《物生物》，台北，博遠圖書公司。

22. Bruno Zevi 著，張似贊譯，1994，《建築空間論》，台北，博遠出版公司。

23. Charles Wallschlaeger, Cynthia Busic-Snyder 著，張建成譯，Basic Visual Concepts & Principles，1996，《設計基礎》，台北，六合出版社。

24. Denis Huisman 著，欒棟、關寶艷譯，1990，《Esthetique》，台北，遠流出版社。

25. Edward T. Hall 著，關紹箕譯，1973 ，《隱藏的空間》，台北，三山出版社。

26. Elliot, W. Eisner 著，郭禎祥譯，1991，《Educating Artistic Vision》，台北，文景書局。

27. Henri Focillon 著，吳玉成譯，1995，《The Life of Forms in Art》，高雄，炎黃藝術股份有限公司。

28. Herbert Marcuse 著，陳昭英譯，1987，《美學的面向、藝術與革命》，台北，南方叢書出版社。

29. Herbert Read 著，李長俊譯，1982，《現代雕塑史》，台北，大陸書店。

30. John Zeisel 著，關華山譯，1996，《研究與設計》，台北，田園城市文化出版。

31. Kurt Rowland 著，王梅珍譯，1989，《形態的發展》，台北，六合出版社。

32. Kurt Rowland 著，柯志偉譯，1991，《我們所需要的造形》，台北，六合出版社。

33. Ludwig Hilberseimer、Kurt Rowland 著，劉其偉譯，1982，《近代建築藝術源流》，台北，六合出版社。

34. Marc Jimenez 著，欒棟、關寶艷譯，1990，《Art, ideologie et theorie de l'art》，台北，遠流出版社。

35. Michael Cannell 著，蕭美惠譯，1996，《Mandarn of Modernism》，台北，智庫股份公司。

36. N. F. M. Roozenburg, J. Eekels 著，張建成譯，1995，《產品設計》，台北，六合出版社。

37. N.F.M. Roozenburg 著，張建成譯，1995，《產品設計——設計基礎和方法論》，台北，六合出版社。

38. Nicholas Roukes 著，呂靜修譯，1995，《設計的表現形式》，台北，六合出版社。

39. Norman W. Heimstra & Leseie H. Mofoling 著，王錦堂譯，1985，《環境心理學》，台北，茂榮圖書公司。

40. P. Roe, G. N. Soulis, V. K. Handa 著，漢寶德譯，1988，《合理的設計原則》，台北，境與象出版社。

41. Penny Sparke 著，李玉龍、張建成合譯，1993，《The New Design Source Book 》，台北，六合出版社。

42. Herbert Read 原著，杜若洲譯：《形象與觀念》，台北，雄獅圖書公司，1976。

43. Robert Sommer 著，黃健敏等譯，1976，《建築設計＋環境心理》，台北，北屋出版事業。

44. Robin Landa ，1996 ，《平面設計的成功之鑰》，台北，六合出版社。

45. Rudolf Anheim 著，郭小平、翟燦譯，1990，《藝術心理學新論》，台北，台灣商務印書館。

46. Rudolf Arnheim 原著，李長俊譯，1987，《藝術與視覺心理學新論》，台北，雄獅圖書公司。

47. W. Tatar Kiewicz 著，劉文潭譯，1981，《西洋古代美學》，台北，聯經出版事業公司。

48. Wallschlaeger, C & Busic-Snyder, C. 原著，張建成譯（1998），Basic Visual Concepts and Principles，六合出版社，台北，P.10。

49. Wassily Kandinsky 著，吳瑪琍譯，1985，《點線面》，台北，藝術家出版社。

50. Wassily Kandinsky 著，吳瑪琍譯，1985，《藝術的精神性》，台北，藝術家出版社。

51. Wassily Kandinsky 著，吳瑪琍譯，1985，《藝術與藝術家論》，台北，藝術家出版社。

52. Willian H. Cushman 著，蔡登傳、宋同正合譯，1996，《產品設計的人因工程》，初版，台北，六合出版社。

53. Willian J. Mitchell 著，劉育東譯，1995，《建築的設計思考》，台北，胡氏圖書出版社。

四、中文期刊

1. 川崎和男、吳江山譯，1990，《設計教育之提案》，設計簡訊，全面提昇工業設計能力北區中心。

2. 王文雄、楊裕富，1997，《符號學在視覺傳達上的運用》，設計：教育、文化、科技，中華民國設計學會第二屆研究成果論文研討會。

3. 王月琴、莊明振，1997，《國家形象設計視覺識別符號》，設計：教育、文化、科技，中華民國設計學會第二屆研究成果論文研討會。

4. 王世榮，1992，《現代家具設計研討會》，台灣手工業，第四十三期。

5. 王慶臺，1996，《台灣雕塑史的過往》，台灣美術，第八卷，第三期。

6. 王鴻祥，1993，《工業設計的生態觀》，工業設計，第 27 卷，第一期，台北，明志工專。

7. 王鴻祥，1996，《設計思考》，工業設計，第 25 卷，第二期，台北，明志工專。

8. 余耀明，1997，《設計在科技教育的教學模式》，設計：教育、文化、科技，中華民國設計學會第二屆研究成果論文研討會。

9. 吳千華‧劉人誠，1997，《我國「基本設計」教育之探討》，97 海峽兩岸暨國際工業設計研討會論文集，台北，台北科技大學。

10. 呂薇，1997，《單元與組合之關聯研究》，1997 基本設計研討會。

11. 李薦宏，1997，《從視感到超常識探討設計思維》，97 海峽兩岸暨國際工業設計研討會論文集，台北，台北科技大學。

12. 李薦宏，1996，《日本創造力培養和生活工業整合之探討》，台北技術學院學報，第 29 期之二，台北，國立台北科技大學。

13. 杜瑞澤 ，1997，《產品設計開發之互動式多媒體電腦輔助教學系統研究》，97 海峽兩岸暨國際工業設計研討會論文集，台北，台北科技大學。

14. 杜瑞澤，吳梵，1997，《基礎設計之教學原理與方法探索》，1997 基本設計研討會。

15. 杜瑞澤、吳梵，1997，《基礎設計之教學原理與方法探索》，1997 基本設計研討會。

16. 官政能，1993，《產品概念設計之意義與應用》，工業設計，第 22 卷，第一期，台北，明志工專。

17. 官政能、邊宛茹、鄧建國，1997，《設計基礎課程之案例觀摩與規劃省思》，1997 基本設計研討會。

18. 林品章，1985，《談設計的基礎─造形教育》，美育，第 62 期，台北，國立台灣藝術教育館。

19. 林品章，1997，《使用「線」的造形發展研究》，1997 基本設計研討會。

20. 林品章、蘇文清，1997，《使用重疊法的造形研究》，1997 基本設計研討會。

21. 林崇宏（2004），基礎設計教學中的造形創意訓練課題研究，第九屆中華民國民國設計學會設計學術研討會，成功大學，頁 43。

22. 林崇宏，1995，《公式化造形法則理論應用於產品造形設計之探討》，工業設計，第 24 卷，第二期。

23. 林崇宏，1995，《設計訊息之傳達研究》，東海學報，第 36 卷。

24. 林崇宏，1996，《平面設計造形研究》，工業設計雜誌，第 25 卷，第二期。

25. 林崇宏，1996，《造形中的反覆形式原理圖形變化研究》，設計：
 教育、文化、科技，中華民國設計學會第二屆研究成果論文研討會。

26. 林崇宏，1997，《中國哲理思想應用於產品設計之理論與實案研
 究》，設計：教育、文化、科技，中華民國設計學會第二屆研究成
 果論文研討會。

27. 林崇宏，1997，《平面造形設計方法研究》，1997 基本設計研討會。

28. 林崇宏，1997，《基本設計教育課程的規劃理論與方法》，1997 基
 本設計研討會。

29. 林崇宏，1997，《造形異象理念應用於傢具設計之理論探討》，設計：
 教育、文化、科技，中華民國設計學會第二屆研究成果論文研討會。

30. 林盛宏，1987，《隱喻類比法在產品造形發展上的應用》，工業設
 計雜誌，第 16 卷，第二期。

31. 林漢裕，1996，《用設計來解讀設計》，工業設計，第 25 卷，第二
 期，台北，明志工專。

32. 林銘煌，1992，《產品語意學，一個三角關係和四個設計理論》，
 工業設計雜誌，第 21 卷，第二期，台北，明志工專。

33. 柯鴻圖，1994，《紙與創作》，台灣手工業，第四十九期。

34. 張宗祐、陳國祥，1997，《產品造形風格辨識之探討》，設計：教育、
 文化、科技，中華民國設計學會第二屆研究成果論文研討會。

35. 張桂宜及高德榮，2005，基礎造形與設計教育，2005 亞洲基礎造型
 聯合學會上海年會，中國上海，頁 142-143。

36. 張寶明，1992，《產品造形活動的外表與實貌》，工業設計雜誌，
 第 20 卷，第一期，台北，明志工專。

37. 許鳳火、陳坤淼，1997，《以學生能力目標為導向的產品設計》，1997 基本設計研討會。

38. 陳光大，1995，《構成與現代科技》，藝術家報誌，第二四一期。

39. 陳建志，1995，《為所有使用者設計的理念─設計的新方向》，工業設計，第 24 卷，第三期，台北，明志工專。

40. 陳建志，1997，《專科技職教育實務化教學探討與實例》，設計：教育、文化、科技，中華民國設計學會第二屆研究成果論文研討會。

41. 陳振甫，1997，《實務化設教學與企業設計開發程序之互動關係研究》，97 海峽兩岸暨國際工業設計研討會論文集，台北，台北科技大學。

42. 陳振甫，1993，《設計教育理念之探討》，工業設計，第 22 卷，第二期，台北，明志工專。

43. 陳振甫，1993，《創造力與視覺化之實現─基本產品設計課程之教學探討》，工業設計，第 22 卷，第二期，台北，明志工專。

44. 陳振甫，1996，《造形理論與工業設計教學上之階段性的應用》，工業設計，第 25 卷，第一期，台北，明志工專。

45. 陳國祥，1988，《基礎設計課程教案之設計與規劃》，77 年技術與教學研討會論文集。

46. 陳國祥，1988，《基礎設計課程教案之設計與規劃》，技術與教學研討會，明志工專。

47. 傅銘傳、林品章，1997，《對稱在造形活動中之研究》，設計：教育、文化、科技，中華民國設計學會第二屆研究成果論文研討會。

48. 黃世輝，1996，《從產品設計到社區設計─台灣社區總體營造的發展與方法》，台灣手工藝，第六十期。

49. 黃室苗，1993，《產品語意學及其在設計上之應用》，工業設計，第 22 卷，第二期，台北，明志工專。

50. 黃室苗，1993，《象徵意義的衝突》，工業設計，第 22 卷。

51. 黃衍明，1997，《基本設計之基礎認識》，1997 基本設計研討會。

52. 黃琡雅、嚴貞，1997，《造形特徵之心理意象分析》，設計：教育、文化、科技，中華民國設計學會第二屆研究成果論文研討會。

53. 楊英風，1995，《中國造形語言探討》，1995 年基礎形學會年會暨學術發表會，台北，國立台灣工業技術學院。

54. 楊敏芝，1997，《象徵類似法運用於基本設計教學之研究》，1997 基本設計研討會。

55. 楊清田，1994，《造形的意義內涵與形成之研究》，國立台灣藝術學院藝術學報，第 55 期。

56. 楊清田，1996，《簡論「造形形式的原因」》，國立台灣藝術學院藝術學報，第 56 期。

57. 楊裕富，1993，《基本設計在設計教育中角色探討》，工業設計技術暨學術研討會，雲林，國立雲林技術學院。

58. 葉晉利，1997，《設計基礎課程─造形構成設計教學方法之研究》，97 海峽兩岸暨國際工業設計研討會論文集，台北，台北科技大學。

59. 廖武藏，1997，《技職體系大專院校工業設計科系學生造形能力訓練的重要之研究》，97 海峽兩岸暨國際工業設計研討會論文集，台北，台北科技大學。

60. 趙雅博，1995，《東方哲人論醜（一）》，台灣美術，第六卷，第四期。

61. 趙雅博，1995，《東方哲人論醜（三）》，台灣美術，第七卷，第三期。

62. 趙鴻哲、游萬來，1996，《產器設計的造形文法模式研究》，第一屆研究成果論文研究會、論文集，中華民國設計學會。

63. 劉國余，2005，設計創新能力的培育 - 工業設計教學中造型基礎設計課教學隨想，2005 亞洲基礎造型聯合學會上海年會，中國上海，頁 138。

64. 潘祖平，2005，基礎造形教育與研究，2005 亞洲基礎造型聯合學會上海年會，中國上海，頁 146。

65. 編輯部，1995，《美育》，第六十二期，國立台灣藝術教育館。

66. 鄭傳儒，1996，《德國設計教育整合策略與課程架構》，第一屆研究成果論文研討會論文集，中華民國設計學會。

5. 英文期刊

1. Adams, Eileen. Local curriculum Development an environment education, ＜ Design education ＞, Vol.5, 1984.

2. Ann C. Tyler, Shaping Belief: The Role of Audience in Visual Communication, ＜ Design Issues ＞, Volume 6, Number 1 Fall 1992.

3. Baynes, Ken and Roberts, Phil. Design education: the basic issues, ＜ Design education ＞, Vol.5, 1984.

4. Cagdas, Gulen. A shape grammar model for designing, ＜ Design Study ＞, Vol.17 No 1, January 1996.

5. Crinnion, John. A role for Prototyping in information systems design methodology, ＜ Design Study ＞, Vol.10 No 3, July 1989.

6. Daley, Janet. Design creativity and the understanding of objects, ＜ Design theory and practice ＞, Vol.3, 1984.

7. David Andrews, Principles of Project evaluation, ＜ The Conference of the Design Research Society and the Design Council ＞ , Volume 4.

8. Eckersley, Michael, The form of design processes: a Protocol analysis study, ＜ Design Study ＞ , Vol.9 No 2, April 1988.

9. Hasdogan, Gulay. The role of user models in product design for assessment of user needs, ＜ Design Study ＞ , Vol.17 No 1, January 1996.

10. Huang，S. T., (1998), The Meanings of Design and Aesthetics in the Modernization of Crafts in Taiwan, Third Asia Design Conference China-Japan-Korea Design Symposium, vol. (1), pp.87-92.

11. Klaus Krippendorff, Design Is making sense of Things, ＜ Design Issues ＞ , Volume 5, No. 2, 1989.

12. Liu, Yu-Tung. Some Phenomena of seeing shapes in design, ＜ Design Study ＞ , Vol.16 No 3, July 1995.

13. Richard Walthers, A User-Based Design, ＜ Innovation IDSA ＞ , Fall 1990.

14. Sale, R.C. Curriculum development in design at further education level, ＜ Design education ＞ , Vol.5, 1984.

15. Sergio Correa de Jesus, Environmental Communication: Design and Planning for Wayfinding, ＜ Design Issues ＞ , Volume 10, Number 3, Autumn 1994.

16. Walsh, Vivien. Plastics products: successful firms and good design, ＜ Design and industry ＞ , Vol.2, 1984.

提供作品的學生名單

李泓岑	石 涵	林亞農	薛青芳	李秀美	呂探筠	劉燕怡	張琪樺	林宜靜	許芸臻
陳奕安	江昊臻	王筱涵	林詩寒	吳慧倫	黃美心	黃羽襄	陳毓婷	陳羿賢	陳冠亨
謝冠仁	陳美吟	葉子漪	劉景文	王旨悅	戴育儒	羅健彰	徐 藝	劉喬宇	陶 濤
江宜衿	郭敏君	康靜媛	吳玉秋	施昕屏	鍾煜婷	莊玉娟	李芳妮	謝佳妤	柯惠珊
林杏香	蔡亞妮	潘聰聰	潘怡臻	陳盈吟	曹紘齊	黃佳真	吳鈺玨	林尚民	陳菊真
梁晏瑜	陳彥彰	邱 仲	徐 筱	胡庭宜	周沛萱	陳睿林	林 俐	紀彥宇	唐心悅
劉育琪	劉晴晴	蔡錦鄉	林培淳	蕭順源	顏意霖	黃紫庭	許卉璇	王俊揚	陳雲翰
周芷瑩	朱璧伊	莊沛芳	陳昆葦	蘇郁淇	林芊妤	黃士庭	沙夢潔	葉 澄	何姿蓉
溫添洧	黃思瑜	吳美儒	蕭雨潔	王瀅筑	蔡盈玫	林鈺潔	羅敏慈	郭綺雯	林慧語
鄭明蕙	江佩蓁	李昀叡	郭晉宇	魏嘉筠	曾勇翔	李子明	劉欣宜	曾于珊	蘇怡靜
陳妍禎	梁儷馨	鍾玟光	唐于婷	褚唯君	高淨雯	許祐禎	林煒程	謝健生	陳品甄
應露飛	王璐莎	朱俊玥	姚思綺	舒佳佳	梁育茹	郭靜茹	黃慈映	李靜誼	葉子謙
吳欣樺	邱筱蕙	王唯任	張恩慈	王少甫	黃俊凱	蘇妤芳	江璟容	謝芳宜	劉怡蓁
邱佳德	梁慈晏	莊豐穗	黃姵元	吳翊慈	林妤臻	陳怡廷	黃曉瑩	謝 宣	胡 韻
胡哲瑋	沈麗婷	樊怡辰	陳艾暐	林政穎	王冠茹	施孟辰	閻欣琳	歐庭華	黃婉琦
李翊琳	吳昀樵	蘇健維	戴雲翔	黃士庭	陳訢傳	姚思綺	柯孟君	于安如	羅吟依
朱柏丞	楊鎮愷	吳珮瑤	王懷斌	孫鵬儒	林尚民	鍾煜婷	林湘霓	李宜旂	褚唯君
朱韻婷	余承翰	曾天翠	楊雅琳	張婷婷	官珊羽	劉珈君	蔡旻容	王偉益	江振玉
黃立瑜	呂季蓉	徐裕鈞	王商琦	劉 彤	邵 慧	陳佳麗	朱 玲	柯惠珊	蒲瑞朵
蔡薇琪	黃頡庭	李佳瑾	陳艾暐	陳怡廷	楊鎮愷	林政穎	邱筱蕙	吳欣樺	郭靜茹
歐庭華	柯孟君	梁慈晏	李翊琳	蘇妤芳	黃姵元	葉子謙	王少甫	吳翊慈	謝芳宜
黃慈映	王唯任	江振玉	林湘霓	余承翰	劉思吟	楊雅琳	蒲瑞朵	劉珈君	王瑋益
邵 慧	張簡師惠	唐賴聃妮							

國家圖書館出版品預行編目（CIP）資料

設計基礎原理：立體造形與構成 / 林崇宏著. --
　　一版. -- 新北市：全華圖書，民105.11
　　　面；　公分
　　ISBN 978-986-463-387-6（平裝）

　　1. 工業設計 2. 造形教育

964　　　　　　　　　　　　　　　　　105019224

設計基礎原理：立體造形與構成

作　　　者　林崇宏
發 行 人　陳本源
執行編輯　楊雯卉
封面設計　蕭暄蓉
出 版 者　全華圖書股份有限公司
郵政帳號　0100836-1號
印 刷 者　宏懋打字印刷股份有限公司
圖書編號　08240
初版一刷　2016年12月
定　　　價　500元
I S B N　978-986-463-387-6
全華圖書　www.chwa.com.tw
全華科技網 Open Tech / www.opentech.com.tw
若您對書籍內容、排版印刷有任何問題，歡迎來信指導book@chwa.com.tw

臺北總公司（北區營業處）
地址：23671新北市土城區忠義路21號
電話：(02) 2262-5666
傳真：(02) 6637-3695、6637-3696

南區營業處
地址：80769高雄市三民區應安街12號
電話：(07) 381-1377
傳真：(07) 862-5562

中區營業處
地址：40256臺中市南區樹義一巷26號
電話：(04) 2261-8485
傳真：(04) 3600-9806

23671 新北市土城區忠義路21號

全華圖書股份有限公司

行銷企劃部　收

歡迎加入 全華會員

● 會員獨享

會員享購書折扣、紅利積點、生日禮金、不定期優惠活動…等。

● 如何加入會員

填妥讀者回函卡直接傳真(02) 2262-0900 或寄回，將由專人協助登入會員資料，待收到
E-MAIL 通知後即可成為會員。

如何購買 全華書籍

1. 網路購書

全華網路書店「http://www.opentech.com.tw」，加入會員購書更便利，並享有紅利積點
回饋等各式優惠。

2. 全華門市、全省書局

歡迎至全華門市（新北市土城區忠義路21號）或全省各大書局、連鎖書店選購。

3. 來電訂購

(1) 訂購專線：(02) 2262-5666 轉 321-324
(2) 傳真專線：(02) 6637-3696
(3) 郵局劃撥（帳號：0100836-1 戶名：全華圖書股份有限公司）
※ 購書未滿一千元者，酌收運費 70 元。

OpenTech.com.tw 全華網路書店

全華網路書店 www.opentech.com.tw
E-mail: service@chwa.com.tw

※ 本會員制如有變更要則以最新修訂制度為準，造成不便請見諒。

第一章課題
立 體 構 成 概 念

班級：_____ 學號：_____ 姓名：_____

課題一：造形原理

課題目標：理解造形原理

課題內容：立體造形、自然形態的規律法則、數學幾何比例學的原則。

創作方法：使用數位相機或是手機到戶外拍攝大自然形態中，規律的動
物與植物各 3 種及數學幾何比例的人為物與自然物各 3 種。

創作規格：將所拍攝的照片以彩色輸出依序貼於指定作業紙框上，並補
充 50 個文字說明。

自然形態動物

自然形態動物

自然形態植物

自然形態植物

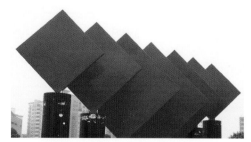
數學幾何比例的人為物

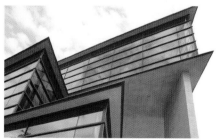
數學幾何比例的人為物

數學幾何比例的自然物

數學幾何比例的自然物

1. 自然形態規律的動物

說明：＿＿＿＿＿＿＿＿＿　　說明：＿＿＿＿＿＿＿＿＿　　說明：＿＿＿＿＿＿＿＿＿

＿＿＿＿＿＿＿＿＿＿＿＿＿　　＿＿＿＿＿＿＿＿＿＿＿＿＿　　＿＿＿＿＿＿＿＿＿＿＿＿＿

＿＿＿＿＿＿＿＿＿＿＿＿＿　　＿＿＿＿＿＿＿＿＿＿＿＿＿　　＿＿＿＿＿＿＿＿＿＿＿＿＿

＿＿＿＿＿＿＿＿＿＿＿＿＿　　＿＿＿＿＿＿＿＿＿＿＿＿＿　　＿＿＿＿＿＿＿＿＿＿＿＿＿

2. 自然形態規律的植物

說明：＿＿＿＿＿＿＿＿＿　　說明：＿＿＿＿＿＿＿＿＿　　說明：＿＿＿＿＿＿＿＿＿

＿＿＿＿＿＿＿＿＿＿＿＿＿　　＿＿＿＿＿＿＿＿＿＿＿＿＿　　＿＿＿＿＿＿＿＿＿＿＿＿＿

＿＿＿＿＿＿＿＿＿＿＿＿＿　　＿＿＿＿＿＿＿＿＿＿＿＿＿　　＿＿＿＿＿＿＿＿＿＿＿＿＿

＿＿＿＿＿＿＿＿＿＿＿＿＿　　＿＿＿＿＿＿＿＿＿＿＿＿＿　　＿＿＿＿＿＿＿＿＿＿＿＿＿

3. 數學幾何比例的人為物

說明：＿＿＿＿＿＿＿＿＿　　說明：＿＿＿＿＿＿＿＿＿　　說明：＿＿＿＿＿＿＿＿＿

＿＿＿＿＿＿＿＿＿＿＿＿＿　　＿＿＿＿＿＿＿＿＿＿＿＿＿　　＿＿＿＿＿＿＿＿＿＿＿＿＿

＿＿＿＿＿＿＿＿＿＿＿＿＿　　＿＿＿＿＿＿＿＿＿＿＿＿＿　　＿＿＿＿＿＿＿＿＿＿＿＿＿

＿＿＿＿＿＿＿＿＿＿＿＿＿　　＿＿＿＿＿＿＿＿＿＿＿＿＿　　＿＿＿＿＿＿＿＿＿＿＿＿＿

4. 數學幾何比例的自然物

說明：＿＿＿＿＿＿＿＿＿　　說明：＿＿＿＿＿＿＿＿＿　　說明：＿＿＿＿＿＿＿＿＿

＿＿＿＿＿＿＿＿＿＿＿＿＿　　＿＿＿＿＿＿＿＿＿＿＿＿＿　　＿＿＿＿＿＿＿＿＿＿＿＿＿

＿＿＿＿＿＿＿＿＿＿＿＿＿　　＿＿＿＿＿＿＿＿＿＿＿＿＿　　＿＿＿＿＿＿＿＿＿＿＿＿＿

課題二：造形表現

課題目標：理解造形表達方式

課題內容：位置、方向、量感、動感、形體、空間

創作方法：使用數位相機或是手機到戶外拍攝立體形式所表現出的位置、
方向、量感、動感、形體、空間等照片各 3 張，以建築、景觀、
公共藝術、雕塑為主

創作規格：將所拍攝的照片以彩色輸出依序貼於指定作業紙框上，並補
充 50 個文字說明。

方向

方向

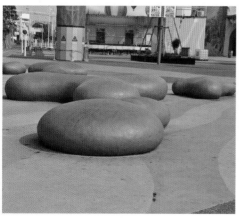

位置

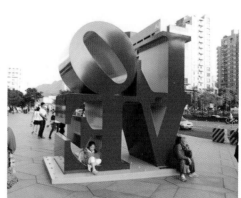

位置

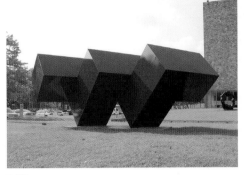

形體

形體

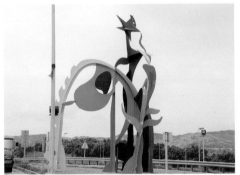

空間

空間

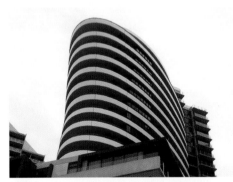

動感

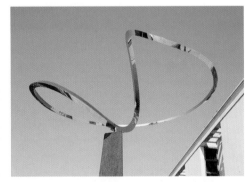

動感

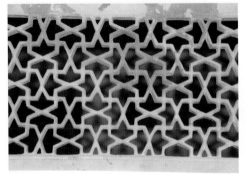

量感

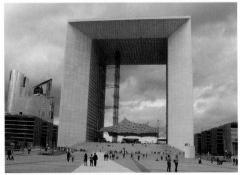

量感

1. 位置

說明：＿＿＿＿＿＿ ＿＿＿＿＿＿＿＿ ＿＿＿＿＿＿＿＿ ＿＿＿＿＿＿＿＿	說明：＿＿＿＿＿＿ ＿＿＿＿＿＿＿＿ ＿＿＿＿＿＿＿＿ ＿＿＿＿＿＿＿＿	說明：＿＿＿＿＿＿ ＿＿＿＿＿＿＿＿ ＿＿＿＿＿＿＿＿ ＿＿＿＿＿＿＿＿

2. 方向

說明：＿＿＿＿＿＿ ＿＿＿＿＿＿＿＿ ＿＿＿＿＿＿＿＿ ＿＿＿＿＿＿＿＿	說明：＿＿＿＿＿＿ ＿＿＿＿＿＿＿＿ ＿＿＿＿＿＿＿＿ ＿＿＿＿＿＿＿＿	說明：＿＿＿＿＿＿ ＿＿＿＿＿＿＿＿ ＿＿＿＿＿＿＿＿ ＿＿＿＿＿＿＿＿

3. 量感

說明：＿＿＿＿＿＿ ＿＿＿＿＿＿＿＿ ＿＿＿＿＿＿＿＿ ＿＿＿＿＿＿＿＿	說明：＿＿＿＿＿＿ ＿＿＿＿＿＿＿＿ ＿＿＿＿＿＿＿＿ ＿＿＿＿＿＿＿＿	說明：＿＿＿＿＿＿ ＿＿＿＿＿＿＿＿ ＿＿＿＿＿＿＿＿ ＿＿＿＿＿＿＿＿

（請沿虛線撕下）

4. 動感

說明：＿＿＿＿＿＿＿
＿＿＿＿＿＿＿＿＿
＿＿＿＿＿＿＿＿＿
＿＿＿＿＿＿＿＿＿

說明：＿＿＿＿＿＿＿
＿＿＿＿＿＿＿＿＿
＿＿＿＿＿＿＿＿＿
＿＿＿＿＿＿＿＿＿

說明：＿＿＿＿＿＿＿
＿＿＿＿＿＿＿＿＿
＿＿＿＿＿＿＿＿＿
＿＿＿＿＿＿＿＿＿

5. 形體

說明：＿＿＿＿＿＿＿
＿＿＿＿＿＿＿＿＿
＿＿＿＿＿＿＿＿＿
＿＿＿＿＿＿＿＿＿

說明：＿＿＿＿＿＿＿
＿＿＿＿＿＿＿＿＿
＿＿＿＿＿＿＿＿＿
＿＿＿＿＿＿＿＿＿

說明：＿＿＿＿＿＿＿
＿＿＿＿＿＿＿＿＿
＿＿＿＿＿＿＿＿＿
＿＿＿＿＿＿＿＿＿

6. 空間

說明：＿＿＿＿＿＿＿
＿＿＿＿＿＿＿＿＿
＿＿＿＿＿＿＿＿＿
＿＿＿＿＿＿＿＿＿

說明：＿＿＿＿＿＿＿
＿＿＿＿＿＿＿＿＿
＿＿＿＿＿＿＿＿＿
＿＿＿＿＿＿＿＿＿

說明：＿＿＿＿＿＿＿
＿＿＿＿＿＿＿＿＿
＿＿＿＿＿＿＿＿＿
＿＿＿＿＿＿＿＿＿

班級：＿＿＿＿＿＿＿　學號：＿＿＿＿＿＿＿　姓名：＿＿＿＿＿＿＿

課題三：材質的使用

課題目標：理解立體構成之材質的使用

課題內容：紙材、木材、金屬材、玻璃材、塑膠材、石材、陶器、瓷器

創作方法：使用數位相機或是手機到戶外拍攝立體形式所表現出的紙材、
木材、金屬材、玻璃材、塑膠材、石材、陶器、瓷器等照片各
3 張，以產品、工藝品、建築、景觀、公共藝術、雕塑為主

創作規格：將所拍攝的照片以彩色輸出依序貼於指定作業紙框上，並補
充 50 個文字說明。

木材

木材

石材

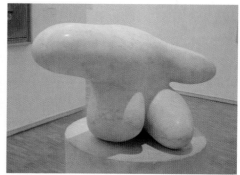
石材

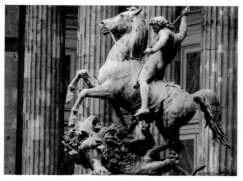
金屬

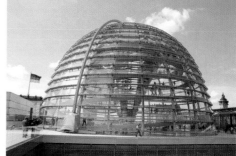
金屬

紙材　　　　　　　　　　　　　　　　紙材

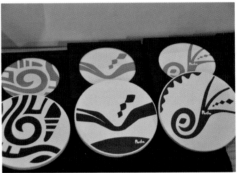

瓷器　　　　　　　　　　　　　　　　瓷器

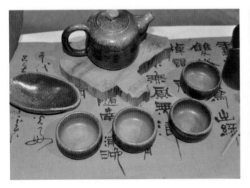

陶器　　　　　　　　　　　　　　　　陶器

塑膠　　　　　　　　　　　　　　　　塑膠

1. 紙材

說明：_____ _____ _____ _____	說明：_____ _____ _____ _____	說明：_____ _____ _____ _____

2. 木材

說明：_____ _____ _____ _____	說明：_____ _____ _____ _____	說明：_____ _____ _____ _____

3. 金屬材

說明：_____ _____ _____ _____	說明：_____ _____ _____ _____	說明：_____ _____ _____ _____

4. 玻璃材

說明：_____ _____ _____	說明：_____ _____ _____	說明：_____ _____ _____

5. 塑膠材

說明：＿＿＿＿＿	說明：＿＿＿＿＿	說明：＿＿＿＿＿

6. 石材

說明：＿＿＿＿＿	說明：＿＿＿＿＿	說明：＿＿＿＿＿

7. 陶器

說明：＿＿＿＿＿	說明：＿＿＿＿＿	說明：＿＿＿＿＿

8. 瓷器

說明：＿＿＿＿＿	說明：＿＿＿＿＿	說明：＿＿＿＿＿

班級：＿＿＿＿＿＿＿　學號：＿＿＿＿＿＿＿　姓名：＿＿＿＿＿＿＿

課題四：

課題目標：理解自然形體與人為形體的特性

課題內容：自然形體、人為形體

創作方法：使用數位相機或是手機到戶外拍攝立體形式所表現出的自然
形體(動植物為主)、人為形體(以產品、工藝品、建築、景觀、
公共藝術、雕塑為主)等照片各 6 張。

創作規格：將所拍攝的照片以彩色輸出依序貼於指定作業紙框上，並補
充 50 個文字說明。

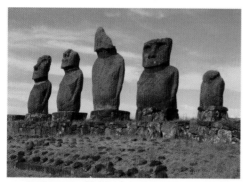
人為形體

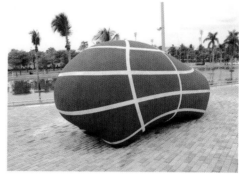
人為形體

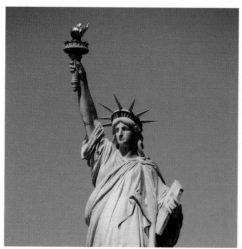
人為形體

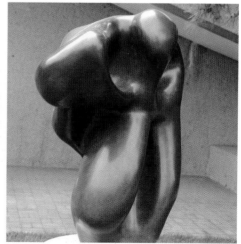
人為形體

人為形體

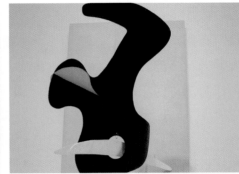

人為形體

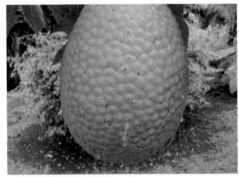

自然形體

自然形體

自然形體

自然形體

自然形體

自然形體

1. 人為形體

說明：＿＿＿＿＿＿＿＿＿＿＿＿
＿＿＿＿＿＿＿＿＿＿＿＿＿＿＿
＿＿＿＿＿＿＿＿＿＿＿＿＿＿＿
＿＿＿＿＿＿＿＿＿＿＿＿＿＿＿

說明：＿＿＿＿＿＿＿＿＿＿＿＿
＿＿＿＿＿＿＿＿＿＿＿＿＿＿＿
＿＿＿＿＿＿＿＿＿＿＿＿＿＿＿
＿＿＿＿＿＿＿＿＿＿＿＿＿＿＿

說明：＿＿＿＿＿＿＿＿＿＿＿＿
＿＿＿＿＿＿＿＿＿＿＿＿＿＿＿
＿＿＿＿＿＿＿＿＿＿＿＿＿＿＿
＿＿＿＿＿＿＿＿＿＿＿＿＿＿＿

說明：＿＿＿＿＿＿＿＿＿＿＿＿
＿＿＿＿＿＿＿＿＿＿＿＿＿＿＿
＿＿＿＿＿＿＿＿＿＿＿＿＿＿＿
＿＿＿＿＿＿＿＿＿＿＿＿＿＿＿

說明：＿＿＿＿＿＿＿＿＿＿＿＿
＿＿＿＿＿＿＿＿＿＿＿＿＿＿＿
＿＿＿＿＿＿＿＿＿＿＿＿＿＿＿
＿＿＿＿＿＿＿＿＿＿＿＿＿＿＿

說明：＿＿＿＿＿＿＿＿＿＿＿＿
＿＿＿＿＿＿＿＿＿＿＿＿＿＿＿
＿＿＿＿＿＿＿＿＿＿＿＿＿＿＿
＿＿＿＿＿＿＿＿＿＿＿＿＿＿＿

2. 自然形體

說明：_____

說明：_____

說明：_____

說明：_____

說明：_____

說明：_____

第二章課題
立體構成美學原理

班級：_____ 學號：_____ 姓名：_____

課題一：立體構成美學原理

課題目標：理解構成美學原理的特性

課題內容：反覆、漸變、均衡、律動、統一、比例、調和

創作方法：使用數位相機或是手機到戶外拍攝立體形式所表現出的反覆、
漸變、均衡、律動、統一、比例、調和等七項等照片各 3 張，
以產品、工藝品、建築、景觀、公共藝術、雕塑為主。

創作規格：將所拍攝的照片以彩色輸出依序貼於指定作業紙框上，並補
充 50 個文字說明。

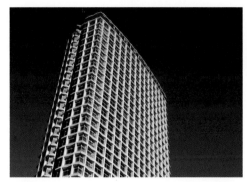

反覆

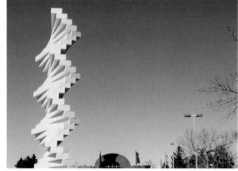

反覆

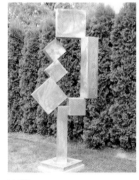

比例

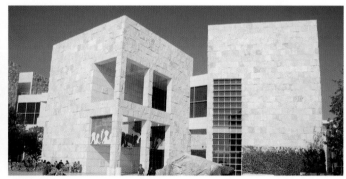

比例

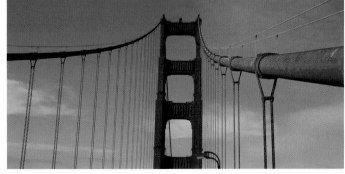

均衡

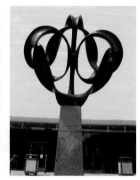

均衡

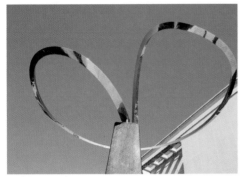
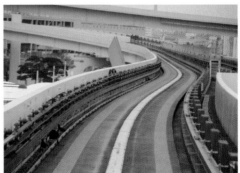

律動 律動

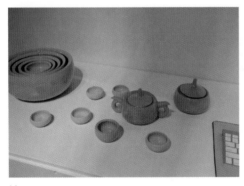

統一 統一

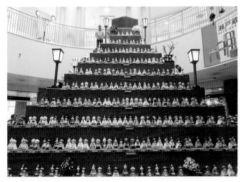
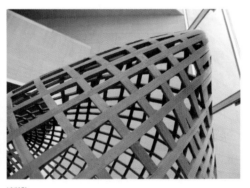

漸變 漸變

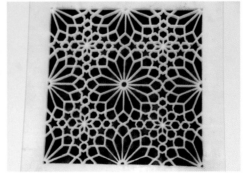

調和 調和

1. 反覆

說明：＿＿＿＿＿＿＿	說明：＿＿＿＿＿＿＿	說明：＿＿＿＿＿＿＿

2. 漸變

說明：＿＿＿＿＿＿＿	說明：＿＿＿＿＿＿＿	說明：＿＿＿＿＿＿＿

3. 均衡

說明：＿＿＿＿＿＿＿	說明：＿＿＿＿＿＿＿	說明：＿＿＿＿＿＿＿

4. 律動

說明：＿＿＿＿＿＿＿	說明：＿＿＿＿＿＿＿	說明：＿＿＿＿＿＿＿

5. 統一

說明：＿＿＿＿＿＿	說明：＿＿＿＿＿＿	說明：＿＿＿＿＿＿
＿＿＿＿＿＿＿＿＿	＿＿＿＿＿＿＿＿＿	＿＿＿＿＿＿＿＿＿
＿＿＿＿＿＿＿＿＿	＿＿＿＿＿＿＿＿＿	＿＿＿＿＿＿＿＿＿
＿＿＿＿＿＿＿＿＿	＿＿＿＿＿＿＿＿＿	＿＿＿＿＿＿＿＿＿

6. 比例

說明：＿＿＿＿＿＿	說明：＿＿＿＿＿＿	說明：＿＿＿＿＿＿
＿＿＿＿＿＿＿＿＿	＿＿＿＿＿＿＿＿＿	＿＿＿＿＿＿＿＿＿
＿＿＿＿＿＿＿＿＿	＿＿＿＿＿＿＿＿＿	＿＿＿＿＿＿＿＿＿
＿＿＿＿＿＿＿＿＿	＿＿＿＿＿＿＿＿＿	＿＿＿＿＿＿＿＿＿

7. 調和

說明：＿＿＿＿＿＿	說明：＿＿＿＿＿＿	說明：＿＿＿＿＿＿
＿＿＿＿＿＿＿＿＿	＿＿＿＿＿＿＿＿＿	＿＿＿＿＿＿＿＿＿
＿＿＿＿＿＿＿＿＿	＿＿＿＿＿＿＿＿＿	＿＿＿＿＿＿＿＿＿
＿＿＿＿＿＿＿＿＿	＿＿＿＿＿＿＿＿＿	＿＿＿＿＿＿＿＿＿

班級：_____　學號：_____　姓名：_____

課題二：反覆構成

課題目標：理解反覆構成的特性

課題內容：反覆

創作方法：使用線材木條或是塊材質組成反覆的立體造形

創作規格：線材長度尺寸在於 5-15cm 或是塊材單元體的尺寸在於 5cm 以
　　　　　內，組成的單元體數量為 30-50 之間，構成後的尺寸不得小於
　　　　　20cm 寬 x 20cm 長 x 30cm 高，完成後將之固定在一 30cm x
　　　　　30cm x 0.5cm 厚的木板上。

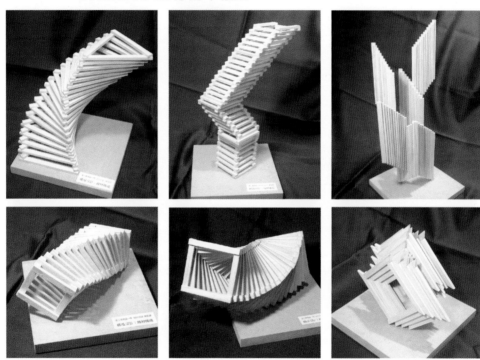

課題三：漸變構成

課題目標：理解漸變構成的特性

課題內容：漸變

創作方法：使用線材木條或是塊材質組成漸變的立體造形

創作規格：線材長度尺寸在於 5-25cm 或是面材單元體的尺寸在於 20cm
　　　　　x 20cm 以內，組成的單元體數量為 30-50 之間，構成後的尺
　　　　　寸不得小於 20cm 寬 x 20cm 長 x 30cm 高，完成後將之固定在
　　　　　一 30cm x 30cm x 0.5cm 厚的木板上。

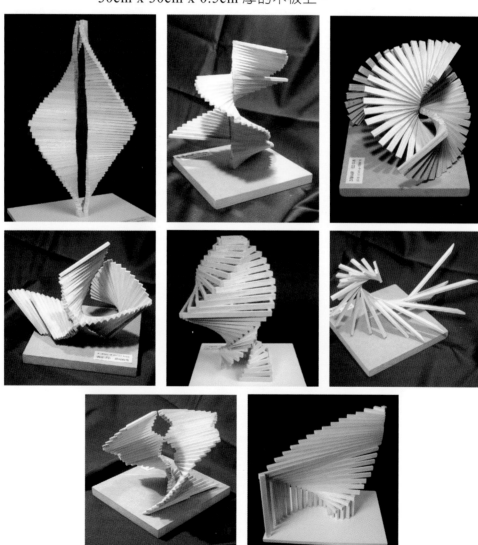

班級：_____ 學號：_____ 姓名：_____

課題四：律動構成

課題目標：理解律動構成的特性

課題內容：律動

創作方法：使用線材木條或是塑膠材質組成律動的立體造形

創作規格：線材長度尺寸在於 5-25cm 之間，組成的單元體數量為 20-30
之間，構成後的尺寸不得小於 20cm 寬 x 20cm 長 x 30cm 高，
完成後將之固定在一 30cm x 30cm x 0.5cm 厚的木板上。

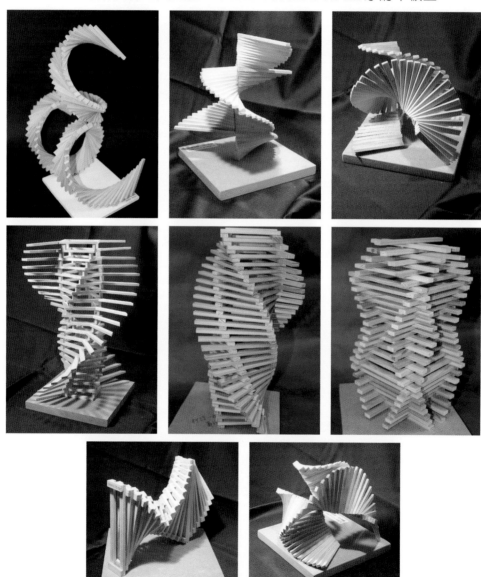

課題五：均衡構成

課題目標：理解均衡構成的特性

課題內容：均衡

創作方法：使用面材質組成均衡的立體造形。

創作規格：面材單元體的尺寸在於 20cm x 20cm 以內，組成的單元體數
　　　　　量為 10-30 之間，構成後的尺寸不得小於 20cm 寬 x 20cm 長
　　　　　x 30cm 高，完成後將之固定在一 30cm x 30cm x 0.5cm 厚的
　　　　　木板上。

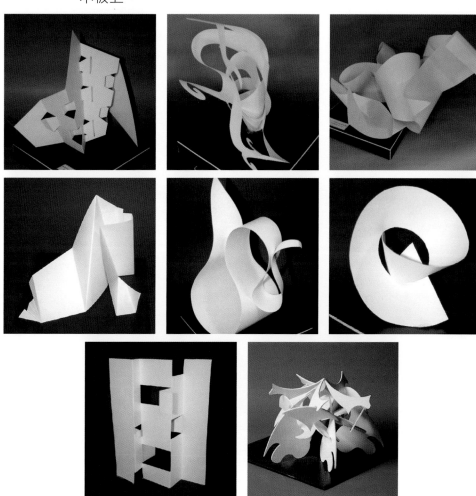

課題六：比例構成

課題目標：理解比例構成的特性

課題內容：比例

創作方法：使用線材木條、面材質或是塊材質組成比例的立體造形。

創作規格：線材尺寸在於 5-25cm 或是面材單元體的尺寸在於 20cm x
　　　　　20cm 以內，塊材單元體的尺寸在於 5cm-20cm 以內，組成的
　　　　　單元體數量為 10-20 之間，構成後的尺寸不得小於 20cm 寬
　　　　　x 20cm 長 x 30cm 高，完成後將之固定在一 30cm x 30cm x
　　　　　0.5cm 厚的木板上。

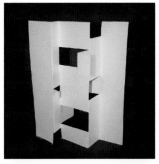
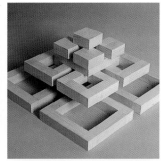
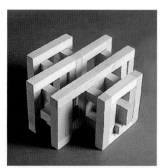
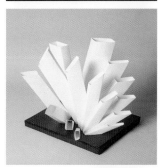
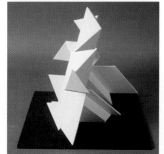
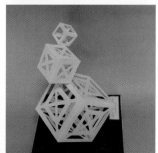
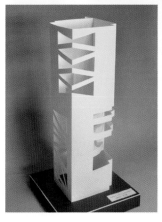
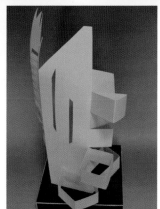

第三章課題
立體構成要素

班級：_____ 學號：_____ 姓名：_____

課題一：立體構成要素原理 - 形態

課題目標：理解立體構成要素的「形態」特性

課題內容：形態

創作方法：使用數位相機或是手機到戶外拍攝立體形式所表現出的「形態」特性照片 5 張，以產品、工藝品、建築、公共藝術或雕塑為主。

創作規格：將所拍攝的照片以彩色輸出依序貼於指定作業紙框上，並補充 50 個文字說明。

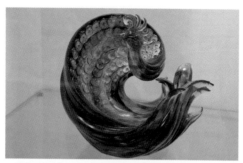
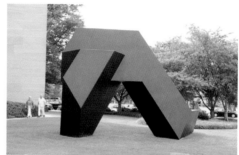

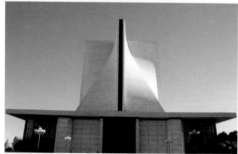

說明：＿＿＿＿＿＿＿＿＿＿＿＿＿＿

＿＿＿＿＿＿＿＿＿＿＿＿＿＿＿＿

＿＿＿＿＿＿＿＿＿＿＿＿＿＿＿＿

＿＿＿＿＿＿＿＿＿＿＿＿＿＿＿＿

說明：＿＿＿＿＿＿＿＿＿＿＿＿＿＿

＿＿＿＿＿＿＿＿＿＿＿＿＿＿＿＿

＿＿＿＿＿＿＿＿＿＿＿＿＿＿＿＿

＿＿＿＿＿＿＿＿＿＿＿＿＿＿＿＿

說明：＿＿＿＿＿＿＿＿＿＿＿＿＿＿

＿＿＿＿＿＿＿＿＿＿＿＿＿＿＿＿

＿＿＿＿＿＿＿＿＿＿＿＿＿＿＿＿

＿＿＿＿＿＿＿＿＿＿＿＿＿＿＿＿

說明：＿＿＿＿＿＿＿＿＿＿＿＿＿＿

＿＿＿＿＿＿＿＿＿＿＿＿＿＿＿＿

＿＿＿＿＿＿＿＿＿＿＿＿＿＿＿＿

＿＿＿＿＿＿＿＿＿＿＿＿＿＿＿＿

說明：＿＿＿＿＿＿＿＿＿＿＿＿＿＿

＿＿＿＿＿＿＿＿＿＿＿＿＿＿＿＿

＿＿＿＿＿＿＿＿＿＿＿＿＿＿＿＿

＿＿＿＿＿＿＿＿＿＿＿＿＿＿＿＿

班級：_____ 學號：_____ 姓名：_____

課題二：立體構成要素原理 - 色彩

課題目標：理解立體構成要素的「色彩」特性

課題內容：色彩

創作方法：使用數位相機或是手機到戶外拍攝立體形式所表現出「色彩」
特性照片 5 張，以產品、工藝品、建築、景觀、公共藝術或
雕塑為主。

創作規格：將所拍攝的照片以彩色輸出依序貼於指定作業紙框上，並補
充 50 個文字說明。

 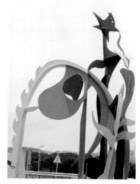

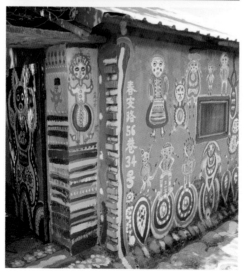 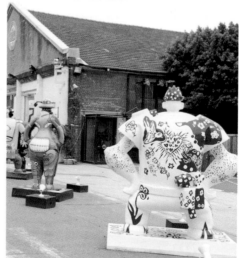

說明：＿＿＿＿＿＿＿＿＿＿＿＿＿＿＿＿＿

＿＿＿＿＿＿＿＿＿＿＿＿＿＿＿＿＿＿＿＿＿＿＿

＿＿＿＿＿＿＿＿＿＿＿＿＿＿＿＿＿＿＿＿＿＿＿

＿＿＿＿＿＿＿＿＿＿＿＿＿＿＿＿＿＿＿＿＿＿＿

說明：＿＿＿＿＿＿＿＿＿＿＿＿＿＿＿＿＿

＿＿＿＿＿＿＿＿＿＿＿＿＿＿＿＿＿＿＿＿＿＿＿

＿＿＿＿＿＿＿＿＿＿＿＿＿＿＿＿＿＿＿＿＿＿＿

＿＿＿＿＿＿＿＿＿＿＿＿＿＿＿＿＿＿＿＿＿＿＿

說明：＿＿＿＿＿＿＿＿＿＿＿＿＿＿＿＿＿

＿＿＿＿＿＿＿＿＿＿＿＿＿＿＿＿＿＿＿＿＿＿＿

＿＿＿＿＿＿＿＿＿＿＿＿＿＿＿＿＿＿＿＿＿＿＿

＿＿＿＿＿＿＿＿＿＿＿＿＿＿＿＿＿＿＿＿＿＿＿

說明：＿＿＿＿＿＿＿＿＿＿＿＿＿＿＿＿＿

＿＿＿＿＿＿＿＿＿＿＿＿＿＿＿＿＿＿＿＿＿＿＿

＿＿＿＿＿＿＿＿＿＿＿＿＿＿＿＿＿＿＿＿＿＿＿

＿＿＿＿＿＿＿＿＿＿＿＿＿＿＿＿＿＿＿＿＿＿＿

說明：＿＿＿＿＿＿＿＿＿＿＿＿＿＿＿＿＿

＿＿＿＿＿＿＿＿＿＿＿＿＿＿＿＿＿＿＿＿＿＿＿

＿＿＿＿＿＿＿＿＿＿＿＿＿＿＿＿＿＿＿＿＿＿＿

＿＿＿＿＿＿＿＿＿＿＿＿＿＿＿＿＿＿＿＿＿＿＿

班級：＿＿＿＿＿＿＿ 學號：＿＿＿＿＿＿＿ 姓名：＿＿＿＿＿＿＿

課題三：立體構成要素原理 - 質感

課題目標：理解立體構成要素的「質感」特性

課題內容：質感

創作方法：使用各種細小的材料（細沙、保麗龍、毛球、棉織品、木屑、
塑膠屑、鐵屑或紙板等）以多量材料黏貼於一 20cm x 20cm x
0.2cm 厚紙板上。總共每位同學各製作 3 種不同的材質。

創作規格：20cm x 20cm x 0.2cm 厚紙板

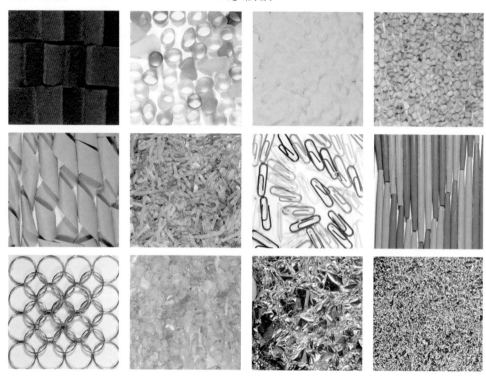

班級：_____ 學號：_____ 姓名：_____

課題四：立體構成要素原理 - 空間

課題目標：理解立體構成要素的「空間」特性

課題內容：空間

創作方法：使用數位相機或是手機到戶外拍攝立體形式所表現出「空間」
特性照片 5 張，以建築、景觀、公共藝術或雕塑為主。

創作規格：將所拍攝的照片以彩色輸出依序貼於指定作業紙框上，並補
充 50 個文字說明。

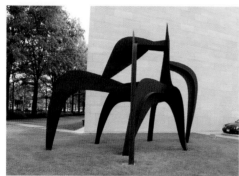

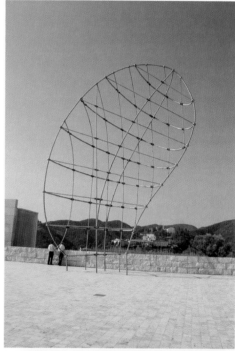

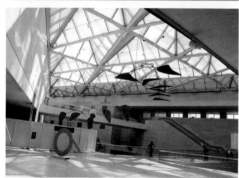

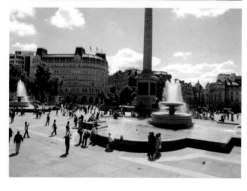

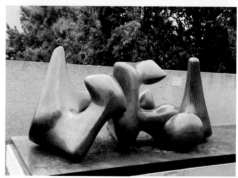

說明：_____

說明：_____

說明：_____

說明：_____

說明：_____

班級：＿＿＿＿＿＿＿　學號：＿＿＿＿＿＿＿　姓名：＿＿＿＿＿＿

課題五：立體構成要素原理 - 結構

課題目標：理解立體構成要素的「結構」特性

課題內容：結構

創作方法：使用數位相機或是手機到戶外拍攝立體形式所表現出「結構」
　　　　　特性照片 5 張，以產品、建築、景觀、公共藝術或雕塑為主。

創作規格：將所拍攝的照片以彩色輸出依序貼於指定作業紙框上，並補
　　　　　充 50 個文字說明。

 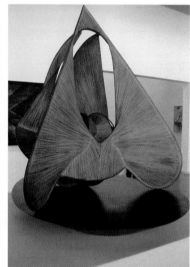

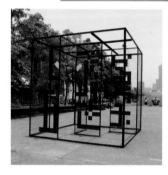 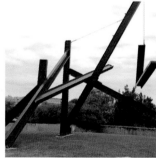

說明：_____

說明：_____

說明：_____

說明：_____

說明：_____

班級：＿＿＿＿＿＿　　學號：＿＿＿＿＿＿　　姓名：＿＿＿＿＿＿

課題六：立體構成要素原理 - 機能

課題目標：理解立體構成要素的「機能」特性

課題內容：機能

創作方法：使用數位相機或是手機到戶外拍攝立體形式所表現出「機能」
　　　　　特性照片 5 張，以產品、建築、景觀、公共藝術或雕塑為主。

創作規格：將所拍攝的照片以彩色輸出依序貼於指定作業紙框上，並補
　　　　　充 50 個文字說明。

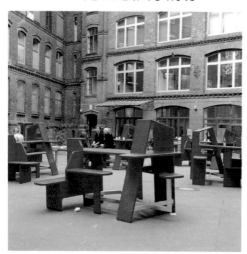

公共空間機能

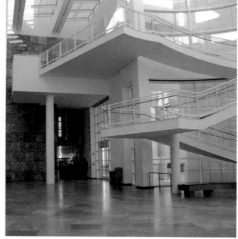

建築機能

家具機能

產品機能

說明：＿＿＿＿＿＿＿＿＿＿

＿＿＿＿＿＿＿＿＿＿＿＿＿＿

＿＿＿＿＿＿＿＿＿＿＿＿＿＿

＿＿＿＿＿＿＿＿＿＿＿＿＿＿

說明：＿＿＿＿＿＿＿＿＿＿

＿＿＿＿＿＿＿＿＿＿＿＿＿＿

＿＿＿＿＿＿＿＿＿＿＿＿＿＿

＿＿＿＿＿＿＿＿＿＿＿＿＿＿

說明：＿＿＿＿＿＿＿＿＿＿

＿＿＿＿＿＿＿＿＿＿＿＿＿＿

＿＿＿＿＿＿＿＿＿＿＿＿＿＿

＿＿＿＿＿＿＿＿＿＿＿＿＿＿

說明：＿＿＿＿＿＿＿＿＿＿

＿＿＿＿＿＿＿＿＿＿＿＿＿＿

＿＿＿＿＿＿＿＿＿＿＿＿＿＿

＿＿＿＿＿＿＿＿＿＿＿＿＿＿

說明：＿＿＿＿＿＿＿＿＿＿

＿＿＿＿＿＿＿＿＿＿＿＿＿＿

＿＿＿＿＿＿＿＿＿＿＿＿＿＿

＿＿＿＿＿＿＿＿＿＿＿＿＿＿

第四章課題
立體構成元素

課題一：點材元素構成
課題二：線材元素構成
課題三：面材元素構成
課題四：塊材元素構成

班級：_____ 學號：_____ 姓名：_____

課題一：點材元素構成

課題目標：理解點材立體構成元素的特性

課題內容：點材元素

創作方法：使用數位相機或是手機到戶外拍攝立體形式所表現出「點材
元素」特性照片 5 張，以產品、建築、景觀、公共藝術或雕
塑為主。

創作規格：將所拍攝的照片以彩色輸出依序貼於指定作業紙框上，並補
充 50 個文字說明。

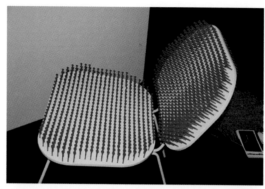

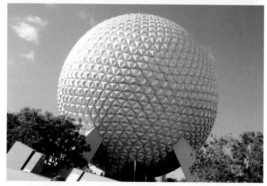

說明：＿＿＿＿＿＿＿＿＿＿＿＿＿＿
＿＿＿＿＿＿＿＿＿＿＿＿＿＿＿＿＿＿
＿＿＿＿＿＿＿＿＿＿＿＿＿＿＿＿＿＿
＿＿＿＿＿＿＿＿＿＿＿＿＿＿＿＿＿＿

說明：＿＿＿＿＿＿＿＿＿＿＿＿＿＿
＿＿＿＿＿＿＿＿＿＿＿＿＿＿＿＿＿＿
＿＿＿＿＿＿＿＿＿＿＿＿＿＿＿＿＿＿
＿＿＿＿＿＿＿＿＿＿＿＿＿＿＿＿＿＿

說明：＿＿＿＿＿＿＿＿＿＿＿＿＿＿
＿＿＿＿＿＿＿＿＿＿＿＿＿＿＿＿＿＿
＿＿＿＿＿＿＿＿＿＿＿＿＿＿＿＿＿＿
＿＿＿＿＿＿＿＿＿＿＿＿＿＿＿＿＿＿

說明：＿＿＿＿＿＿＿＿＿＿＿＿＿＿
＿＿＿＿＿＿＿＿＿＿＿＿＿＿＿＿＿＿
＿＿＿＿＿＿＿＿＿＿＿＿＿＿＿＿＿＿
＿＿＿＿＿＿＿＿＿＿＿＿＿＿＿＿＿＿

說明：＿＿＿＿＿＿＿＿＿＿＿＿＿＿
＿＿＿＿＿＿＿＿＿＿＿＿＿＿＿＿＿＿
＿＿＿＿＿＿＿＿＿＿＿＿＿＿＿＿＿＿
＿＿＿＿＿＿＿＿＿＿＿＿＿＿＿＿＿＿

班級：_____　學號：_____　姓名：_____

課題二：線材元素構成

課題目標：理解線材立體構成元素的特性

課題內容：線材元素

創作方法：使用數位相機或是手機到戶外拍攝立體形式所表現出「線材元素」特性照片 5 張，以產品、建築、景觀、公共藝術或雕塑為主。

創作規格：將所拍攝的照片以彩色輸出依序貼於指定作業紙框上，並補充 50 個文字說明。

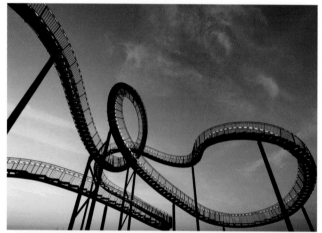
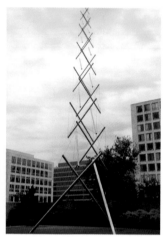

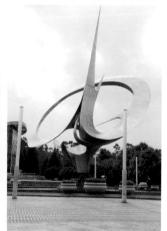

說明：＿＿＿＿＿＿＿＿＿＿＿＿＿＿＿
＿＿＿＿＿＿＿＿＿＿＿＿＿＿＿＿＿＿＿
＿＿＿＿＿＿＿＿＿＿＿＿＿＿＿＿＿＿＿
＿＿＿＿＿＿＿＿＿＿＿＿＿＿＿＿＿＿＿

說明：＿＿＿＿＿＿＿＿＿＿＿＿＿＿＿
＿＿＿＿＿＿＿＿＿＿＿＿＿＿＿＿＿＿＿
＿＿＿＿＿＿＿＿＿＿＿＿＿＿＿＿＿＿＿
＿＿＿＿＿＿＿＿＿＿＿＿＿＿＿＿＿＿＿

說明：＿＿＿＿＿＿＿＿＿＿＿＿＿＿＿
＿＿＿＿＿＿＿＿＿＿＿＿＿＿＿＿＿＿＿
＿＿＿＿＿＿＿＿＿＿＿＿＿＿＿＿＿＿＿
＿＿＿＿＿＿＿＿＿＿＿＿＿＿＿＿＿＿＿

說明：＿＿＿＿＿＿＿＿＿＿＿＿＿＿＿
＿＿＿＿＿＿＿＿＿＿＿＿＿＿＿＿＿＿＿
＿＿＿＿＿＿＿＿＿＿＿＿＿＿＿＿＿＿＿
＿＿＿＿＿＿＿＿＿＿＿＿＿＿＿＿＿＿＿

說明：＿＿＿＿＿＿＿＿＿＿＿＿＿＿＿
＿＿＿＿＿＿＿＿＿＿＿＿＿＿＿＿＿＿＿
＿＿＿＿＿＿＿＿＿＿＿＿＿＿＿＿＿＿＿
＿＿＿＿＿＿＿＿＿＿＿＿＿＿＿＿＿＿＿

班級：＿＿＿＿＿＿＿　學號：＿＿＿＿＿＿＿　姓名：＿＿＿＿＿＿

課題三：面材元素構成

課題目標：理解面材立體構成元素的特性

課題內容：面材元素

創作方法：使用數位相機或是手機到戶外拍攝立體形式所表現出「面材元素」特性照片 5 張，以產品、建築、景觀、公共藝術或雕塑為主。

創作規格：將所拍攝的照片以彩色輸出依序貼於指定作業紙框上，並補充 50 個文字說明。

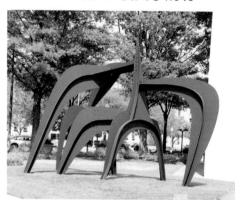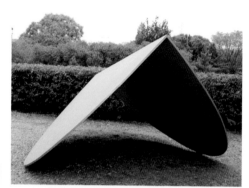

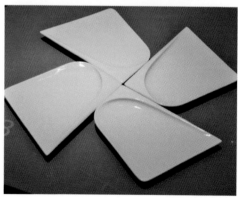

說明：＿＿＿＿＿＿＿＿＿＿＿＿＿
＿＿＿＿＿＿＿＿＿＿＿＿＿＿＿＿
＿＿＿＿＿＿＿＿＿＿＿＿＿＿＿＿
＿＿＿＿＿＿＿＿＿＿＿＿＿＿＿＿

說明：＿＿＿＿＿＿＿＿＿＿＿＿＿
＿＿＿＿＿＿＿＿＿＿＿＿＿＿＿＿
＿＿＿＿＿＿＿＿＿＿＿＿＿＿＿＿
＿＿＿＿＿＿＿＿＿＿＿＿＿＿＿＿

說明：＿＿＿＿＿＿＿＿＿＿＿＿＿
＿＿＿＿＿＿＿＿＿＿＿＿＿＿＿＿
＿＿＿＿＿＿＿＿＿＿＿＿＿＿＿＿
＿＿＿＿＿＿＿＿＿＿＿＿＿＿＿＿

說明：＿＿＿＿＿＿＿＿＿＿＿＿＿
＿＿＿＿＿＿＿＿＿＿＿＿＿＿＿＿
＿＿＿＿＿＿＿＿＿＿＿＿＿＿＿＿
＿＿＿＿＿＿＿＿＿＿＿＿＿＿＿＿

說明：＿＿＿＿＿＿＿＿＿＿＿＿＿
＿＿＿＿＿＿＿＿＿＿＿＿＿＿＿＿
＿＿＿＿＿＿＿＿＿＿＿＿＿＿＿＿
＿＿＿＿＿＿＿＿＿＿＿＿＿＿＿＿

班級：＿＿＿＿＿＿＿ 學號：＿＿＿＿＿＿＿ 姓名：＿＿＿＿＿＿＿

課題四：塊材元素構成

課題目標：理解塊材立體構成元素的特性

課題內容：塊材元素

創作方法：使用數位相機或是手機到戶外拍攝立體形式所表現出「塊材元素」特性照片 5 張，以產品、工藝品、建築、景觀、公共藝術或雕塑為主。

創作規格：將所拍攝的照片以彩色輸出依序貼於指定作業紙框上，並補充 50 個文字說明。

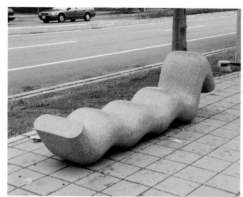
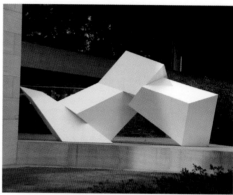
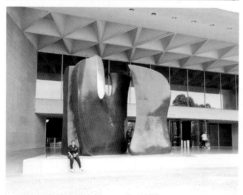
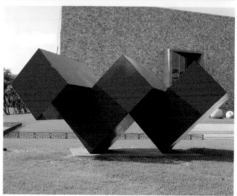

說明：＿＿＿＿＿＿＿＿＿＿＿＿＿

＿＿＿＿＿＿＿＿＿＿＿＿＿＿＿＿

＿＿＿＿＿＿＿＿＿＿＿＿＿＿＿＿

＿＿＿＿＿＿＿＿＿＿＿＿＿＿＿＿

說明：＿＿＿＿＿＿＿＿＿＿＿＿＿

＿＿＿＿＿＿＿＿＿＿＿＿＿＿＿＿

＿＿＿＿＿＿＿＿＿＿＿＿＿＿＿＿

＿＿＿＿＿＿＿＿＿＿＿＿＿＿＿＿

說明：＿＿＿＿＿＿＿＿＿＿＿＿＿

＿＿＿＿＿＿＿＿＿＿＿＿＿＿＿＿

＿＿＿＿＿＿＿＿＿＿＿＿＿＿＿＿

＿＿＿＿＿＿＿＿＿＿＿＿＿＿＿＿

說明：＿＿＿＿＿＿＿＿＿＿＿＿＿

＿＿＿＿＿＿＿＿＿＿＿＿＿＿＿＿

＿＿＿＿＿＿＿＿＿＿＿＿＿＿＿＿

＿＿＿＿＿＿＿＿＿＿＿＿＿＿＿＿

說明：＿＿＿＿＿＿＿＿＿＿＿＿＿

＿＿＿＿＿＿＿＿＿＿＿＿＿＿＿＿

＿＿＿＿＿＿＿＿＿＿＿＿＿＿＿＿

＿＿＿＿＿＿＿＿＿＿＿＿＿＿＿＿

第五章課題
立 體 構 成 形 式

班級：_____ 學號：_____ 姓名：_____

課題一：單元體構成形式

課題目標：理解單元體構成形式的特性

課題內容：單元體構成形式

創作方法：使用單元體形式的保麗龍或是木材質組成反覆的立體造形

創作規格：單元體尺寸在於 2-5cm，組成的單元體數量為 30-50 之間，構
　　　　　成後的尺寸不得小於 20cm 寬 x 20cm 長 x 30cm 高，完成後將
　　　　　之固定在一 30cm x 30cm x 3cm 高的美國紙板上。

課題二：複合體構成形式

課題目標：理解複合體構成形式的特性

課題內容：複合體構成形式

創作方法：使用線狀形、塊狀形的木材質或其他材質先混和組成一個單元
　　　　　體立體造形，再由多種同樣的複合體組構成一立體構成形式。

創作規格：單元體尺寸在於 2-5cm，組成的複合體數量為 5-8cm 之間，
　　　　　構成後的尺寸不得小於 30cm 寬 x 30cm 長 x 40cm 高，完成後
　　　　　將之固定在一 30cm x 30cm x 3cm 高的美國紙板上。

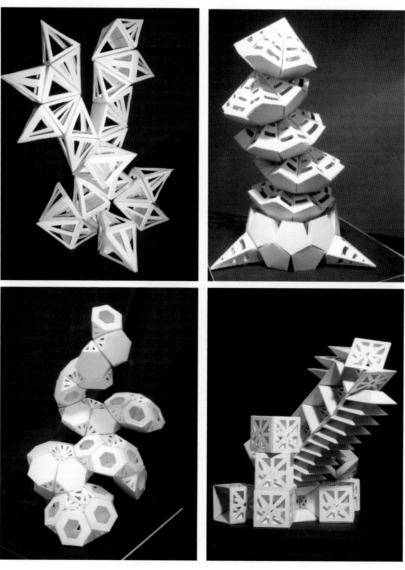

課題三：點材構成形式

課題目標：理解點材立體構成形式的特性

課題內容：點材構成形式

創作方法：使用單元體形式的保麗龍或是木材質組成反覆的立體造形

創作規格：單元體尺寸在於 2-5cm，組成的單元體數量為 30-50 之間，構成後的尺寸不得小於 20cm 寬 x 20cm 長 x 30cm 高，完成後將之固定在一 30cm x 30cm x 3cm 高的美國紙板上。

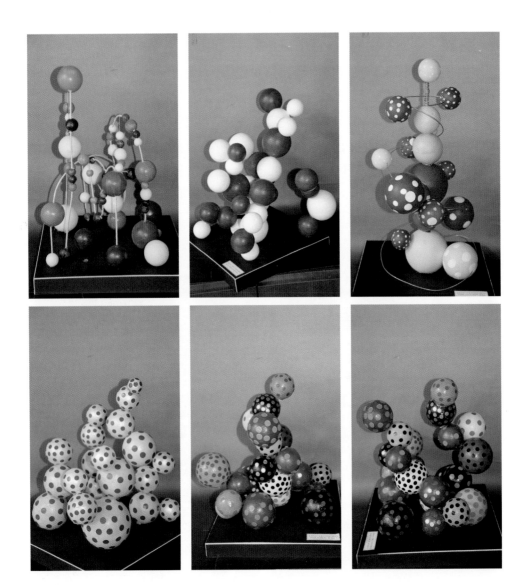

班級：＿＿＿＿＿＿＿　學號：＿＿＿＿＿＿＿　姓名：＿＿＿＿＿＿＿

課題四：線材構成形式 I

課題目標：理解線材立體構成形式的特性

課題內容：線材構成形式

創作方法：使用單元體形式的鐵線構成曲線與直線的立體造形

創作規格：使用一條鐵線，線材粗細為 2mm，大約 1m-2m 長，組構成
　　　　　一曲線與曲線構成兩種。組構成後的線材構成尺寸不得小於
　　　　　20cm 寬 x 20cm 長 x 30cm 高，完成後將之固定在一 30cm x
　　　　　30cm x 0.5cm 厚的木板上。

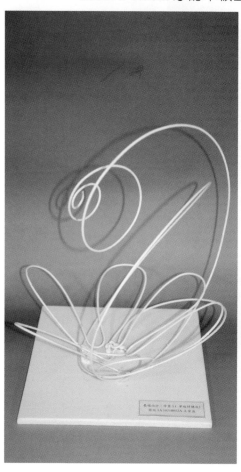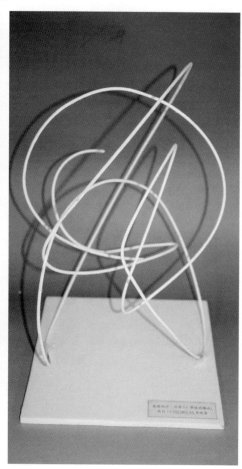

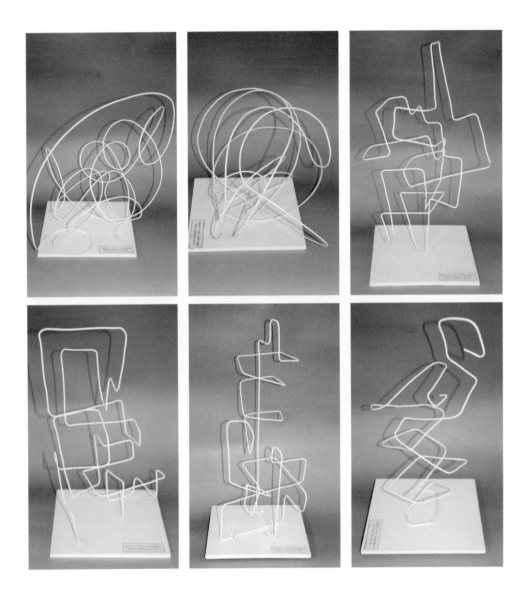

課題五：線材構成形式 II

課題目標：理解線材立體構成形式的特性

課題內容：線材構成形式

創作方法：使用單元體形式的直線木材質組成反覆、律動或漸層的立體
造形。

創作規格：分為直線構成與曲線構成兩種。

　　　　（1）曲面構成使用 50-80 根的直木條，長度介於 5cm-20cm
　　　　　　之間，組構成一曲面立體造形。

　　　　（2）直面構成使用 50-80 根的直木條，長度介於 5cm-20cm
　　　　　　之間，組構成一直面立體造形。

　　　　組構成後的線材構成尺寸不得小於 20cm 寬 x 20cm 長 x 30cm
高，完成後將之固定在一 30cm x 30cm x 0.5cm 厚的木板上。

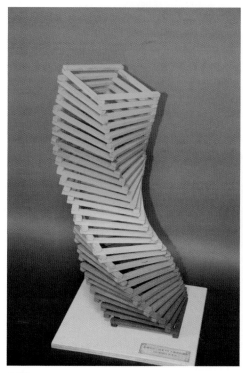
曲面

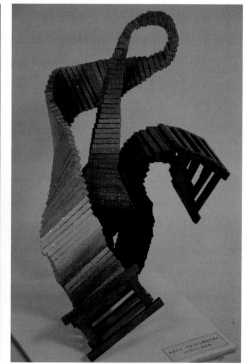
曲面

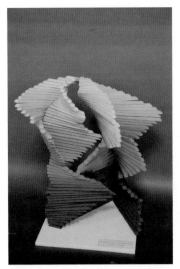
曲面

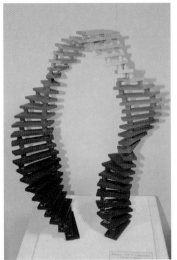
曲面

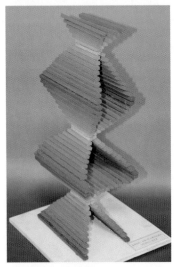
直面

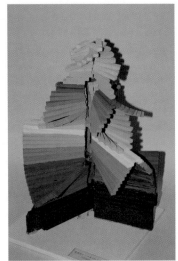
直面

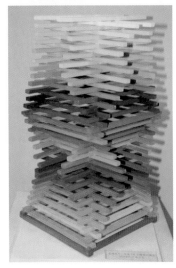
直面

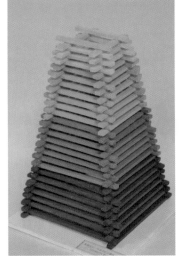
直面

課題六：面材構成形式

課題目標：理解面材立體構成形式的特性

課題內容：面材構成形式

創作方法：使用木材質、塑膠材或是 form core 等片材料之，以多片組構成直面或曲面立體造形。

創作規格：（1）曲面立體造形：以長形單面之金屬或是塑膠片材，以彎曲的方式組構成為曲面立體造形。構成後的尺寸不得小於 20cm 寬 x 20cm 長 x 30cm 高，完成後將之固定在一30cm x 30cm x 3cm 高的美國紙板上。

（2）直面立體造形：以平面單元片體，尺寸在於 5-10cm 大小之間，組成的單元體數量為 5-12 片之間，構成後的尺寸不得小於 20cm 寬 x 20cm 長 x 30cm 高，完成後將之固定在一 30cm x 30cm x 0.5cm 厚的木板上。

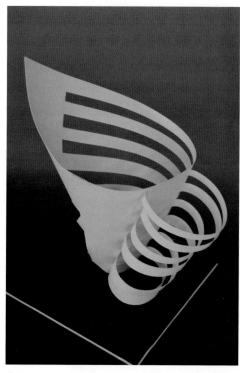

曲面

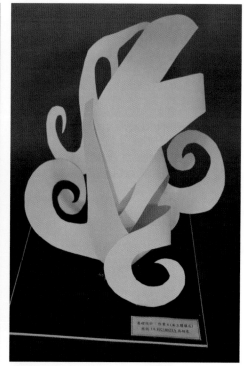

曲面

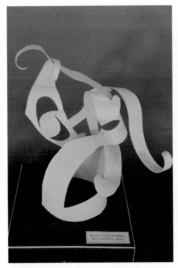

曲面

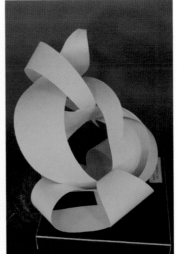

曲面

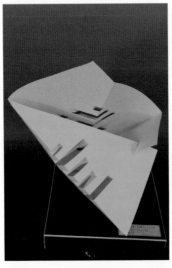

直面

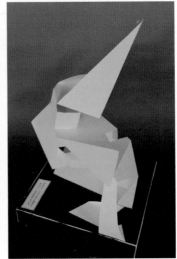

直面

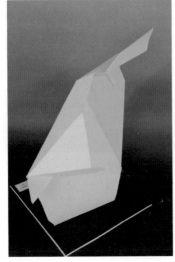

直面

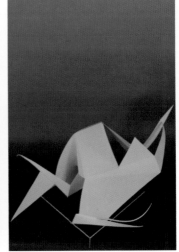

直面

課題七：塊材構成形式

課題目標：理解塊材立體構成形式的特性

課題內容：塊材構成形式

創作方法：使用單元體形式的塑膠塊、木塊或石膏材質組成單體式的直面材與曲面材之立體造形。

創作規格：（1）多塊式反覆的立體造形：塊材單元體尺寸在於 2-5cm 立方，組成的單元體數量為 5-10 個之間，構成後的尺寸不得小於 20cm 寬 x 20cm 長 x 30cm 高，完成後將之固定在一 30cm x 30cm x 0.5cm 厚的木板上。

（2）單體式切割立體造形：以一塊大立方體，使用刮刀或銼刀等工具，將之塑造成各種造形之單體式立體造形。

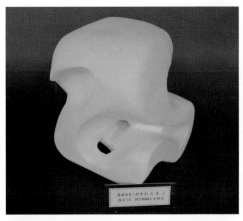

曲面

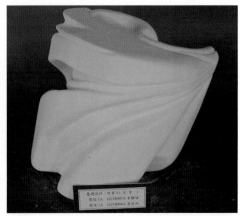

曲面

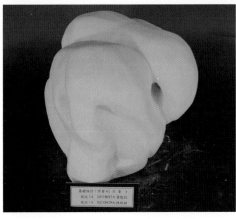

曲面

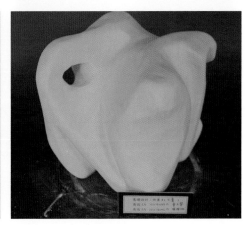

曲面

直面

直面

直面

直面

課題八：空間構成形式

課題目標：理解空間構成形式的特性

課題內容：空間構成形式

創作方法：使用單片的面材質（紙材、薄塑膠材、薄金屬材）彎曲組成
　　　　　單體式空間構成之立體造形。

創作規格：單片的面材質立體造形：以長形單面之紙材、金屬或是塑膠
　　　　　片材，以彎曲的方式組構成為曲面或是直面空間造形。構成
　　　　　後的尺寸不得小於 20cm 寬 x 20cm 長 x 30cm 高，完成後將之
　　　　　固定在一 30cm x 30cm x 30cm 高的美國紙板上。

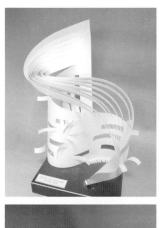
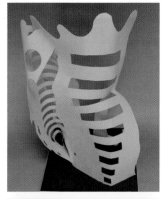
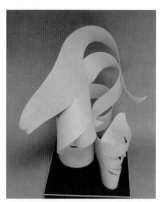
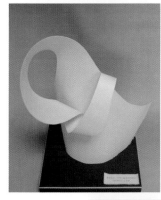
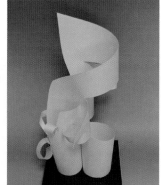
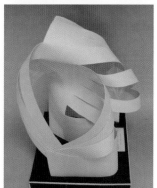
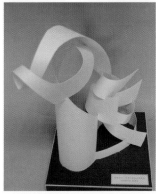
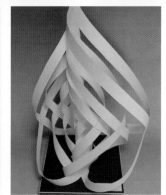

第六章課題
立體構成方法

班級：＿＿＿＿＿＿＿　學號：＿＿＿＿＿＿＿　姓名：＿＿＿＿＿＿

課題一：重疊方法

課題目標：理解重疊方法的特性

課題內容：重疊方法構成形式（建築物造形）

創作方法：使用直線木材質組成前後或上下重疊的立體造形

創作規格：以直線單元體，尺寸在於 5-8cm 大小之間，組成的重疊構成數量為 80-200 根之間，構成後的尺寸不得小於 20cm 寬 x 20cm 長 x 30cm 高，完成後將之固定在一 30cm x 30cm x 0.5cm 厚的木板上。

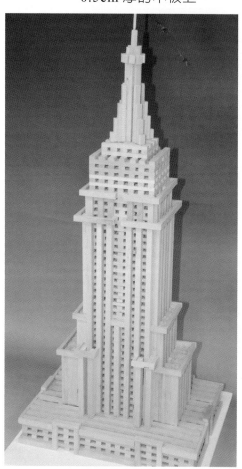
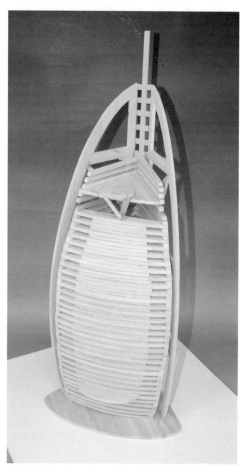

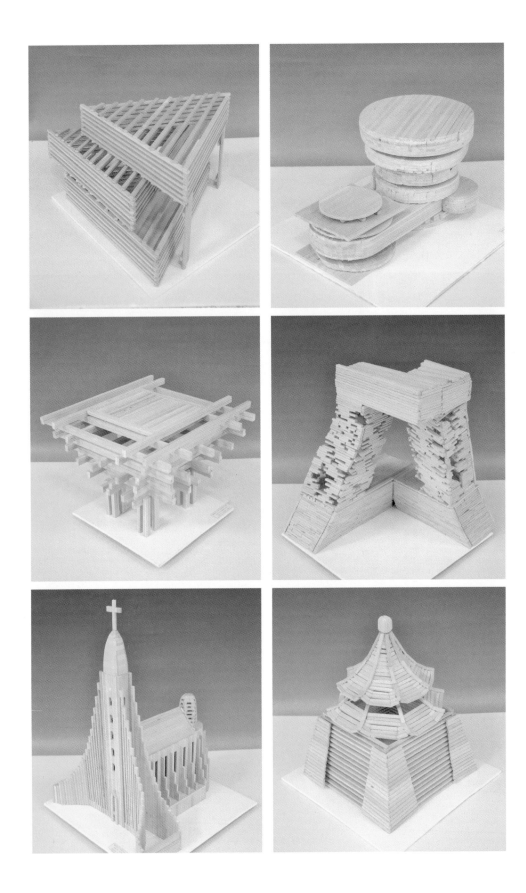

班級：_____ 學號：_____ 姓名：_____

課題二：方向方法

課題目標：理解方向方法的特性

課題內容：方向方法構成形式

創作方法：使用平面片體塑膠或是紙材質，組成不同或是相同方向的立體造形。

創作規格：以一片平面片體紙材，尺寸在於 10-28cm 大小之間，可以挖空，但不能再黏接第二片紙材，構成一方向性為主的立體造形，構成後的尺寸不得小於 20cm 寬 x 20cm 長 x 30cm 高，完成後將之固定在一 30cm x 30cm x3cm 高的美國紙板上。

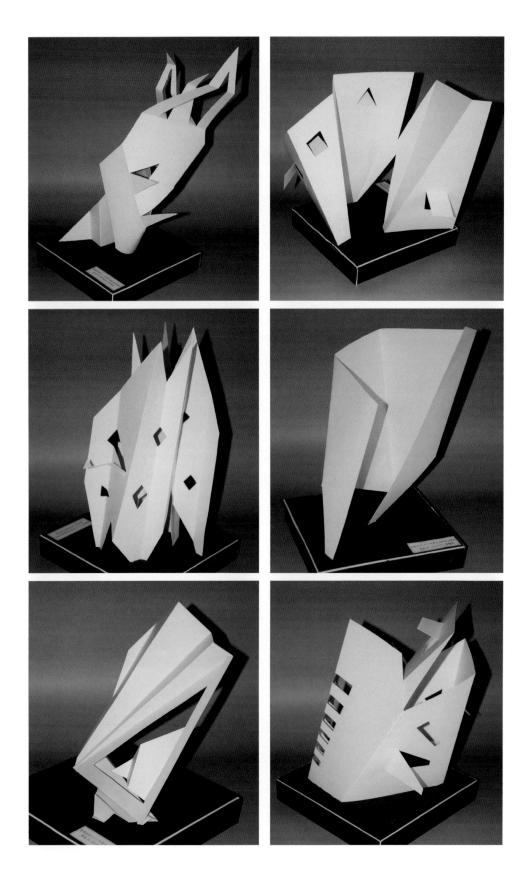

課題三：量感方法

課題目標：理解量感方法的特性

課題內容：量感方法構成形式

創作方法：使用平面片體或塊體形式的塑膠或是木材質，組成不同或是相同方向的立體造形。

創作規格：以塑膠細線，尺寸 1.5-2mm 直徑，先以木材組構一框架，並鑽上 2mm 直徑洞口，再以塑膠細線在框架小洞來回的穿插，以組成的重疊構成數量，構成空間造形，尺寸不得小於 20cm 寬 x 20cm 長 x 30cm 高，完成後將之固定在一 30cm x 30cm x 0.5cm 厚的木板上。

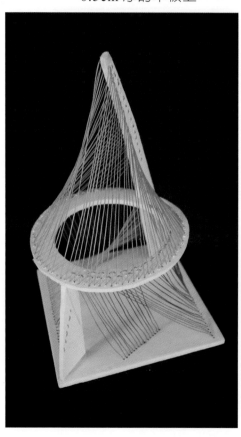
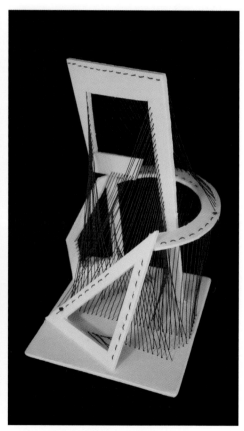

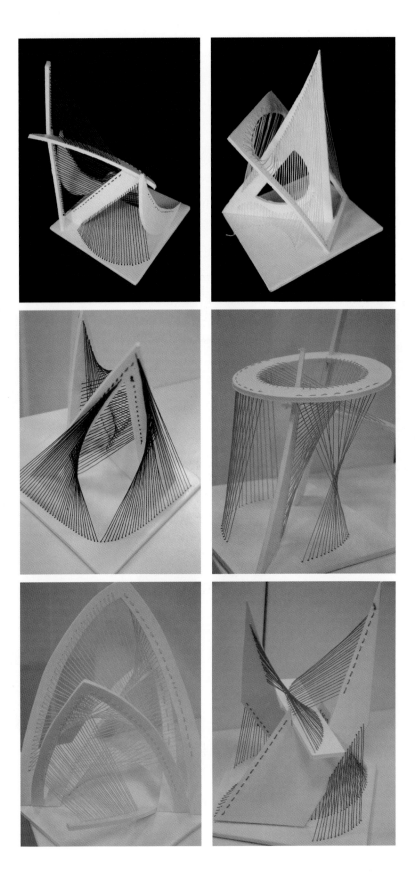

班級：＿＿＿＿＿＿＿＿　學號：＿＿＿＿＿＿＿＿　姓名：＿＿＿＿＿＿＿

課題四：模矩方法

課題目標：理解模矩方法的特性

課題內容：模矩方法構成形式

創作方法：使用塊體形式的石膏、塑膠或是木材質，以等差或等比的模矩方法（1：3：7：9或1：2：3：4：5）組成不同或是相同的立體造形。

創作規格：以塊體，尺寸在於 8-12cm 大小之間，以雕刻刀挖切，構成後的尺寸不得小於 20cm 寬 x 20cm 長 x 30cm 高，完成後將之固定在一 30cm x 30cm x 0.5cm 厚的木板上。

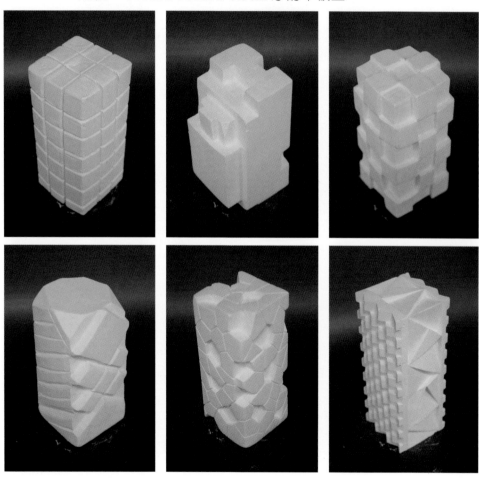

課題五：配置方法

課題目標：理解配置方法的特性

課題內容：配置方法構成形式

創作方法：使用平面片體的瓦楞紙板、塑膠或是木材質，以配置組成動物造形。

創作規格：以平面片體，尺寸在於 5-15cm 大小之間，組成的配置構成數量為 5-10 片或 5-8 塊之間，構成後的尺寸不得小於 20cm 寬 x 20cm 長 x 30cm 高，完成後將之固定在一 30cm x 30cm x3cm 高的美國紙板上。

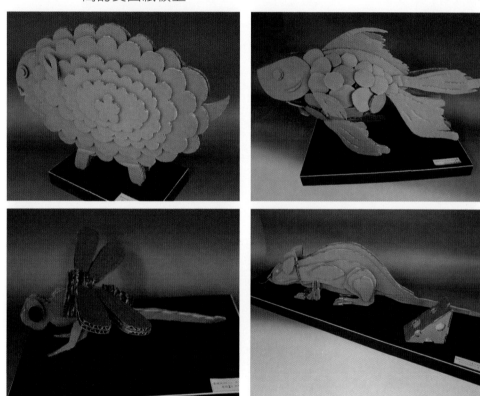

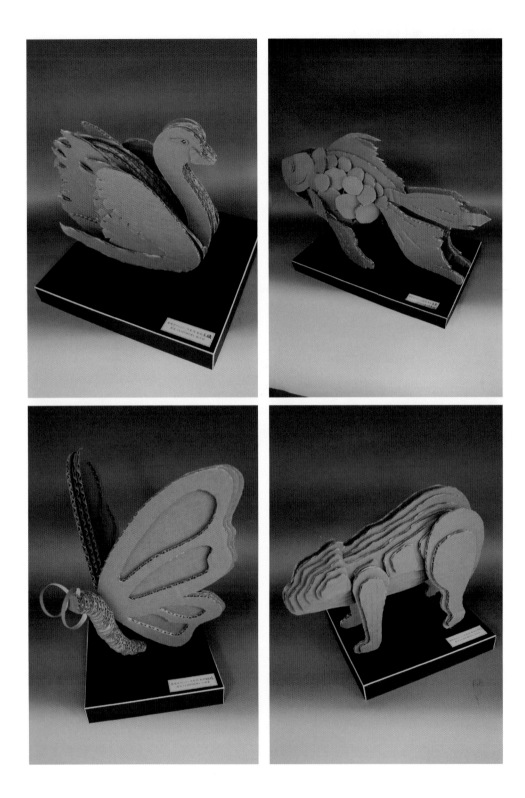

班級：_____　學號：_____　姓名：_____

課題六：軸向方法

課題目標：理解軸向方法的特性

課題內容：軸向方法構成形式

創作方法：使用平面片體或塊體形式的塑膠或是木材質，組成不同或是相同方向的立體造形。

創作規格：以線材、平面片體或塊體，尺寸在於 5-8cm 大小之間，組成的軸向構成線材數量為 30-50 根、平面片體數量為 5-10 片或 8-15 塊體之間，構成後的尺寸不得小於 20cm 寬 x 20cm 長 x 30cm 高，完成後將之固定在一 30cm x 30cm x 0.5cm 厚的木板上。

課題七：分割方法

課題目標：分割方向方法的特性

課題內容：分割方法構成形式

創作方法：使用平面的四開紙材質，摺成四方體垂直的立體造形。

創作規格：以美工刀在紙上切割成內外的凹口，構成後的尺寸為 50cm
高，完成後將之固定在一 30cm x 30cm x 3cm 的美國紙板上。

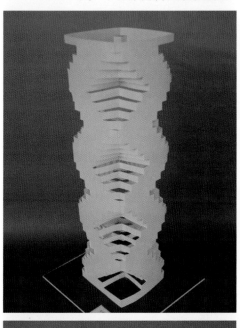
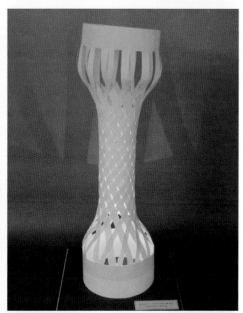

第七章課題
立 體 構 成 應 用

課題一：工業產品造形
課題二：手工藝造形
課題三：公共藝術造形
課題四：建築物造形

班級：_____ 學號：_____ 姓名：_____

課題一：工業產品造形

課題目標：理解工業產品造形的特性

課題內容：產品分析與文字說明

課題方法：請說明 3 張圖片中的產品：設計者、造形風格與造形特色等。

課題規格：請以 200-300 個文字書寫說明於題目之下

說明：_____

說明：_____

說明：_____

班級：_____ 學號：_____ 姓名：_____

課題二：手工藝造形

課題目標：理解手工藝造形的特性

課題內容：手工藝分析與文字說明

課題方法：請說明 3 張圖片中的工藝品：材質、造形風格、造形特色等。

課題規格：請以 200-300 個文字書寫說明於題目之下

說明：_____

（請沿虛線撕下）

說明：_____

說明：_____

班級：_____　學號：_____　姓名：_____

課題三：公共藝術造形

課題目標：理解公共藝術造形的特性

課題內容：公共藝術分析與文字說明

課題方法：請說明 3 張圖片中的公共藝術：材質、造形風格、造形特色等。

課題規格：請以 200-300 個文字書寫說明於題目之下

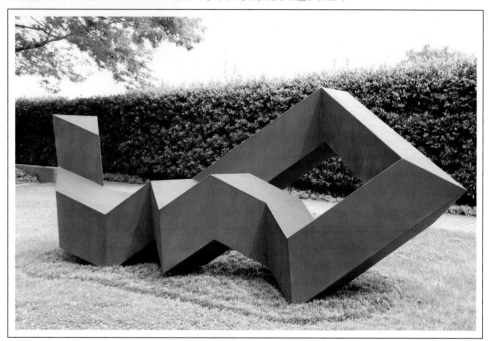

說明：_____

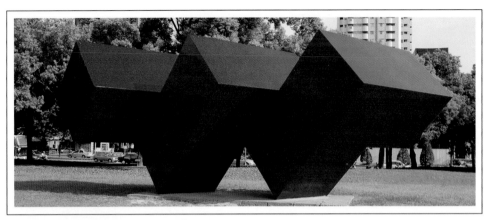

說明：_____

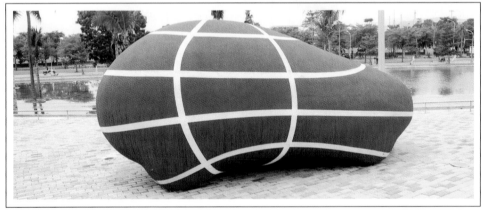

說明：_____

班級：_____ 學號：_____ 姓名：_____

課題四：建築物造形

課題目標：理解建築物造形的特性

課題內容：建築物分析與文字說明

課題方法：請說明 3 張圖片中的建築：設計師、造形風格、造形特色等。

課題規格：請以 200-300 個文字書寫說明於題目之下

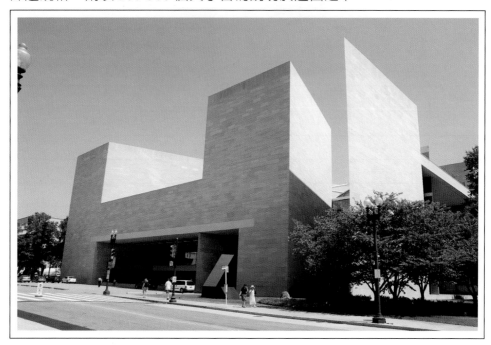

說明：_____

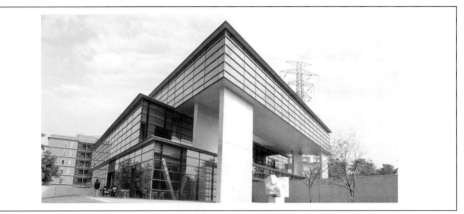

說明：_____

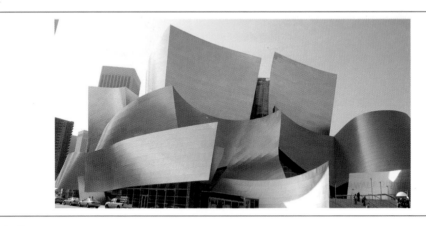

說明：_____

